太行风情

河北传统工艺珍品集

河北省民俗博物馆藏当代铁板浮雕作品

常素霞 主编

科学出版社
北京

图书在版编目（CIP）数据

太行风情：河北省民俗博物馆藏当代铁板浮雕作品 / 常素霞主编．
—北京：科学出版社，2014.5
（河北传统工艺珍品集）
ISBN 978-7-03-040593-7

Ⅰ.①太… Ⅱ.①常… Ⅲ.①金属雕刻-浮雕-作品集-中国-
现代 Ⅳ.①J324

中国版本图书馆CIP数据核字（2014）第095113号

责任编辑：张亚娜 / 责任印制：赵德静
责作校对：宋玲玲 / 书籍设计：北京美光设计制版有限公司

科 学 出 版 社 出版

北京东黄城根北街16号
邮政编码：100717
http://www.sciencep.com

文物出版社印刷厂　印刷
科学出版社发行　各地新华书店经销

*

2014年5月第 一 版　开本：787×1092　1/16
2014年5月第一次印刷　印张：5

字数：130 000

定价：78.00元

（如有印装质量问题，我社负责调换）

《河北传统工艺珍品集》编委会

主　　任　　常素霞

副 主 任　　宋庆林　王　艳

委　　员　　随　杰　康小兵　陈　旗　杨　昊
　　　　　　吴　宁　王　郁

主　　编　　常素霞

副 主 编　　随　杰

本册编著　　吴　宁

本册诗文　　田景朝　高赶年　田晓寿

图录摄影　　赵智敏　刘　佳

今天的工艺珍品　明天的文物精华

中国工艺美术是中国优秀传统文化的重要载体,是历代劳动人民智慧的结晶。在漫长的发展岁月中,中华民族创造了光辉灿烂的文化,留下了丰富多彩的文化遗存。他们既是历史的见证也是民族的记忆和根脉,蕴含着中华民族的生命力和创造力,传承着民族的文化基因,生生不息,薪火相传。

河北工艺美术历史悠久,种类繁多,传承有序,独具特色,在中国工艺美术行业中具有举足轻重的地位。那誉满全球的名窑陶瓷、巧夺天工的精美玉器、庄重典雅的珐琅器、灵动的唐山皮影、精巧的蔚县剪纸、鬼斧神工的内画艺术等,以及新涌现出的铁板浮雕、滕氏布糊画等新的艺术品类,无不折射着世世代代河北人的聪明与智慧,体现着制作者的审美情趣、人文精神、个性特征和精湛的技艺,是材质、工艺、艺术、理念的完美结合与体现。

中国工艺美术协会名誉理事长李铁映就曾指出:"昨天的工艺美术品是今天的文物,今天的工艺美术品是明天的文物。"确实,祖先留下的数以万计的文物、文化遗存,不仅是我们宝贵的物质财富,更是无可替代的精神财富,是我们与先人对话交流的媒介,是民族精神的再现。随着社会的进步和时代的发展,河北省工艺美术事业在不断传承、创新中,取得了可喜的成就。但在不断谋求技艺的创新发展、大师的名扬天下、艺术品走向生活、企业走进市场的同时,如何让精品之作流传百世,使之更好地为社会服务,亦成为亟待思考和解决的问题,不仅是我们的责任更是一种担当。

为更好地保护、传承河北优秀民间工艺美术，进一步做好当代传统工艺珍品的征集、收藏工作，我省先后成立了河北省传统工艺珍品征集领导小组和专家组，自2005年开始，河北省民俗博物馆和省工艺美术协会开始对河北省当代工艺美术珍品进行了抢救性征集，经过几年的不懈努力，在大师的鼎力支持下，河北省民俗博物馆入藏的当代工艺珍品不仅具有较高的文化、艺术和科学价值，品类、数量上亦渐成系列，基本形成了较为完整的高水准的藏品体系。填补了我省博物馆界系统入藏当代工艺珍品的空白，留下了丰富的藏品资源，可谓功在当代、利在千秋之举。同时通过举办展览、展演、讲座、手工艺制作课堂等丰富多彩的活动内容，使传统工艺得到了更广泛的弘扬与宣传，促进了传统工艺的传承、保护，发挥了桥梁、纽带、载体的积极作用，亦积极贯彻了文化惠民政策，践行了为民服务的宗旨。

　　此次河北省民俗博物馆将近年来征集入藏的部分当代传统工艺珍品撷萃成集，既是对传统工艺珍品征集工作的梳理总结，更是一个不断研究、完善和提高的过程。我深感欣喜、欣慰，作序为贺。

河北省工艺美术协会　名誉理事长　　王加林

中华手艺 民族瑰宝

　　中华手艺，或曰中国传统的手工艺术，是中华民族的伟大创造。它不仅历史悠久、品类丰富，而且还以其精湛的技艺和独特的风格，在世界艺坛上享有盛誉并影响深远。

　　资料显示，中国传统手工艺术品，林林总总、包罗万象、难以数计。如精致的陶瓷、典雅的家具、多彩的纺织、灵动的雕刻等。数千年来，这些瑰丽奇妙的手工艺术，既是寻常百姓乃至贵族雅士的生活用品，也是中国人智慧和创造力的结晶与精神寄托。正如王康先生所言："中华手工，一如所有古老文明一样，其命脉所存、精魄所依、意旨所藏、创获所自，终在无数次镌刻描绘挑刺把捏之间——终在无数次艰苦的创造劳动之中。"可以说，中国传统工艺的历史就是中华民族的文明史和社会发展史，更是中华民族的传统文化命脉和中国优秀文化遗产的重要组成部分。

　　众所周知，我们的先祖在人类进步和社会发展的历程中，为我们留下了丰富的经验乃至累累硕果。从史前的彩陶文化、商周的青铜时代，到汉唐的丝绸及雕塑艺术，宋元明清的瓷器、金银饰品等，无一不蕴含着高度的科学技术和人文内涵，无一不体现着每个历史时期的辉煌成就和发达程度。事实证明，中国传统工艺在为人类生存、生活服务的同时，在记录了当代社会的各种信息和发明创造的同时，也将传统手工的艺术理念向至美的境界提升。

　　透过历代存下来的传统工艺精品，我们清晰地看到了制作者的巧思精工，体味到了当时社会的审美情趣，同时也深深地感悟到了我们人类与艺术的水乳交融，生死相依。尤其是那些经过战争或是灾难洗礼后遗存下来的传统工艺珍品，更加有力的说明，我们的先祖曾经优雅地生活在美的积淀和美的造物中。

　　虽说不重视历史文化，对一个民族来说是可悲的，而不了解历史文化同样也是可悲的。但是由于种种原因，对于传统工艺的抢救保护以及传承弘扬的重要性与紧迫性并未引起人们足够的重视，致使一些具有重大历史价值的传统工艺已经濒于失传，尤其是改革开放以后，我国传统工艺行业的生存状况更加严峻。庆幸的是1997年5月20日，国务院颁布实施了《中华人民共和国传统工艺美术保护条例》，并明确指出："地方各级人民政府应当加强对传统工艺美术保护工作的领导，采取有效措施，扶持和促进本地区传统工艺美术事业的繁荣和发展。"同时指定，"国家征集、收购的珍品由中国工艺美术馆或者省、自治区、直辖市工艺美术馆、博物馆珍藏"。1999年河北省人民政府也出台了《传统工艺美术保护办法》，其宗旨是保护传统工艺，促进事业发展。

　　今天的工艺珍品，就是明天的文物精华。为了让河北省的工艺美术珍品能够留传百世，得到有效的保护，在工艺美术协会名誉理事长王加林先生的奔忙和敦促下，我省组织成立了"河北省传统工艺珍品征集

领导小组"、"河北省传统工艺珍品征集专家组"。并由财政每年拨付专款，进行当代传统工艺珍品的征集工作。具体事项则由河北省民俗博物馆负责实施和收藏。

我们深知，河北省的传统工艺制作，由于其特殊的地理环境和历史积淀，一直在全国工艺行业中占有重要位置。做好传统工艺珍品的征集收藏工作，是功在当代、利在千秋之举，是为博物馆藏品填补历史空白的一件大事。因此，我们丝毫不敢懈怠。经过几年的努力，河北省民俗博物馆在各级领导的大力支持下，取得了一定的成绩，先后征集了具有博物馆收藏价值的传统工艺珍品近千件，分别有定窑、磁州窑陶瓷；张家口、廊坊的金属工艺；衡水内画、曲阳以及辛集的玉石雕刻；保定的胶胎、泥塑等。同时，我们还利用民俗博物馆这个平台，为我省的工艺大师不断地推出各种展览，如淀上风情——杨丙军大师芦苇画展、魅力火艺——河北陶瓷艺术展、太行风情——郭氏兄弟铁板浮雕展、村里的日子——马若特泥塑展等。从而为宣传我省的工艺大师，推动我省工艺美术事业的发展，做出了积极的贡献，受到了各界人士的好评。

说实话，每当我筹办一个展览，亲抚这些大师的作品时，我就不禁由物想到人。这一件件精美绝伦的传统工艺珍品，无一不是那些守望传统、苦练手艺人的生命之光。正是他们在躁动不安、物欲横流的社会转型期，凭着自己的良知和对传统文化的热爱，坚守着祖先的优雅和淡定，保持着人性的自然和朴实。尽管挥之不去的是寂寞、贫寒和困顿，但他们极具仰不愧于天，俯不怍于人的精神品质，沉静在解不开的传统文化中，坚韧不拔。用灵巧的双手点缀着生活之美，绽放着人间之情；用传统的手艺谱写着新时代的壮丽篇章，讴歌着时代的精神；用心血和汗水迎接着传统工艺的美丽春天，浇灌着心灵之花。

费孝通先生曾经说过："只有直接依赖于泥土的生活，才会像植物一般的在一个地方生下根。"中国传统工艺，作为人生的陪伴物，从古至今一直将世间的亲情、爱意和人际关系体现在画面和造型之中。无论是何种材料、何种造型、何种用途，那浓浓的人情味、乡土情和吉祥的祝愿，均为传统工艺的永恒主题和特征。因此，中华传统工艺在饱经了历史的沧桑和世态的冷酷后，依然在民间这块土地上散发着他那独特的芳香。尤其是当现代人在城市的水泥森林中，身心疲惫的时候，传统工艺美术或曰传统文化艺术，就像心灵的抚慰剂，让人们感到轻松，愉悦和解脱。请不要忘记，这就是我们的传统文化根脉，这就是我们的心灵寄托。

我们相信，在中华民族伟大复兴的历史进程中，作为民族优秀文化遗产的传统工艺美术，一定能够推陈出新。为民生增添温馨快乐，为社会创造艺术珍品，为历史留下文化瑰宝。

河北省民俗博物馆 馆长

目 录 / CONTENTS

4 今天的工艺珍品 明天的文物精华 / 王加林

6 中华手艺 民族瑰宝 / 常素霞

9 浑厚的铁板浮雕

10 一 中国古代金属雕塑艺术

19 二 河北金属雕塑艺术

23 三 当代铁板浮雕艺术

33 铁板浮雕作品赏析

78 后记

浑厚的

铁板浮雕

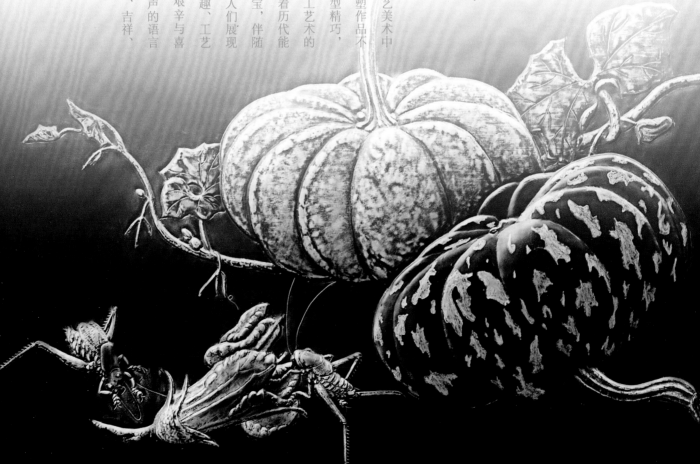

中国古代金属雕塑铸造艺术是我国工艺美术中的一颗璀璨明珠。从古至今，金属雕塑作品不仅工艺繁复，制作技艺高超，而且造型精巧、装饰华丽，可谓是当时科学技术与手工艺术的完美结合。这些以金属为材料，凝聚着历代能工巧匠和艺术大师聪明才智的艺术瑰宝，伴随着历史发展的脚步，从不同的角度向人们展现着不同历史时期的社会风尚、审美意趣、工艺技术和人文精神。诉说着制作者的艰辛与喜悦，拥有者的荣耀与地位……更以无声的语言向人们表达着中华民族儿女追求平安、吉祥、和谐、幸福的美好愿望。

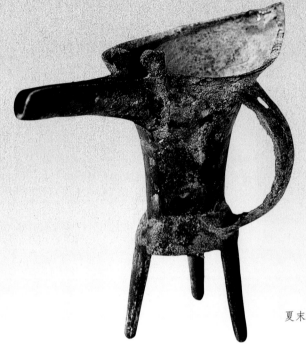

夏末商初 / 青铜平底爵

一

中国古代金属雕塑艺术

我国的金属雕塑艺术源远流长，资料显示，新石器时代晚期，中华先民已发明了冶铜术，创造了铜制品，在人类历史发展中具有划时代的重要意义。迄今所见我国发现的年代最早的金属器，是1973年出土于陕西临潼姜寨仰韶文化遗址的一块半圆形残铜片，经化验鉴定，其年代距今6000多年，含铜量高达65％。1977年在甘肃东乡林家马家窑文化遗址里发现的一件铜刀，距今约5000年。经检测，含铜、锡量较高，是我国目前发现的最早的青铜制品。

此后在龙山文化和齐家文化中发现了多件红铜器与青铜器，虽说多是小件工具，且大多朴实无华，但可见当时铜器已进入到人们生活中的许多领域。夏代的二里头文化，是我国青铜冶铸史上的一个承上启下的重要阶段，在出土的青铜器中，既有青铜容器爵、斝、鼎和乐器铜铃，也有工具和武器等。二里头文化虽属青铜时代早期，反映在铸造技术上，既有简单的单范式模具铸成，亦有工艺更复杂的合范法，即合模铸，特别是镶嵌和黏嵌技术的使用，已显示出了相当高超的工艺水平，为商周青铜文化的出现、发展奠定了基础。

（一）商周时期的金属雕塑艺术

公元前16世纪至公元前8世纪的商周时期，是我国金属工艺发展的黄金时期。金属器应用于社会生活的方方面

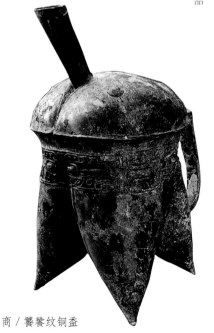

商 / 饕餮纹铜盔

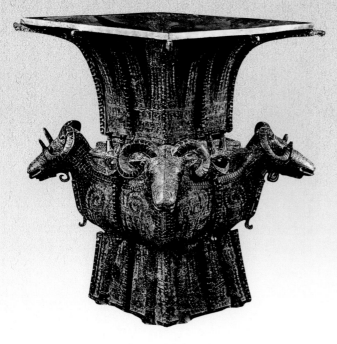

商 / 四羊青铜方尊

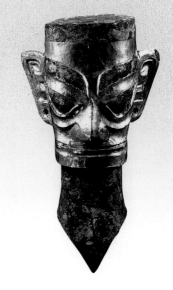

商 / 戴金面罩青铜人头像

商晚期 / 太阳神鸟

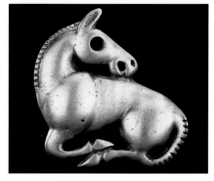

春秋 / 卧马形金牌饰

面，无论是在中原地区的王陵遗址，还是周边地区诸多的商周墓葬中均有大量出土。金属（青铜）器多造型奇伟，纹饰繁缛，工艺精湛，铸造技术和装饰雕刻技艺都达到了很高的水平，为后世的工艺技术和装饰艺术的发展奠定了雄厚的基础。

1938年出土于湖南省宁乡县的四羊青铜方尊，是商周时期金属雕塑工艺的典型代表，作品高58.3厘米，在现存商代青铜方尊之中体型最大。此器采用圆雕和浮雕相结合的装饰手法，将四羊与器身巧妙结合在一起。造型新奇，纹饰华丽，线条刚劲，技艺高超，可谓一件举世无双的金属艺术瑰宝。

除青铜器外，考古学家还发现了部分金银器物。资料显示，我国现存最早的金银制品是甘肃玉门夏代墓葬出土的金耳环、金银鼻饮及辽宁敖汉夏家店下层文化出土的金耳环、金牌饰等，距今已有4000多年的历史。可见至迟在夏代，人们就已掌握了金银的原始冶炼方法。夏商周时期金银制品形制工艺比较简单，器形小巧，纹饰少见，大多为装饰品，其中最常见的是金箔，多作为其他器物上的饰件。如三星堆遗址出土的金面铜像，铜像大眼、直鼻、阔口、大耳，耳垂穿孔，头发向后梳理，发辫垂于脑后，发辫上端用宽带套束，具有浓郁的地方民族发式风格。金面罩用金皮捶拓而成，大小、造型和铜头像面部特征相同，眼眉部镂空，不但制作精美，而且风格独特，给人以权威与神圣之感。

青铜器是贵族统治者权力的象征。

<div align="center">战国／金盏</div>

春秋战国时期，社会变革带来了生产、生活领域的重大变化。诸侯争霸，礼崩乐坏，王权式微，青铜礼器衰落，代之而起的是列国诸侯各自为政，使得铜器铸造业无论在设计理念和制作工艺方面都发生了重大变化。传统礼制的要素锐减，时代精神风气愈浓。此时所铸造的器物，大多为实际生活需要的日用器皿，并逐渐形成了浓郁的地方风格。金属器物的纹饰更加多样，出现了反映社会现实生活的题材，如战争、狩猎纹等，制作工艺亦进一步发展，除浑铸、分铸外，又出现了制模印花和失蜡法的新工艺。此外，从陕西兴平出土的战国时期的青铜犀尊和河南省辉县固围村出土的错金银马首形铜辕饰，以及湖北随县曾侯乙墓出土的金盏、金匕以及金杯、金器盖、金带钩、金箔片等众多铸制精美的金器来看，这一时期还出现了错金银、鎏金、镂刻等多种新的装饰技法，从而使春秋战国时期的金属器样式姿态万千，美妙绝伦。

不仅中原地区的金属铸造工艺得到发展，少数民族地区的金属雕塑工艺也有了长足发展，其中1972年内蒙古伊克昭盟（今鄂尔多斯市）杭锦旗阿门其格乡阿鲁柴登沙窝子出土的战国鹰顶金冠饰，造型奇特、制作精湛，集铸、锤镂、抽丝、编索、镶嵌等多种工艺于一身，在发现的众多金银器中格外引人注目，实为一件难得的艺术珍品。

同时，据出土资料显示，春秋晚期中国就已掌握了冶铁技术，初期多为铁削、刀等一些小工具。到战国中期，农具、手工具、兵器及杂器等都多用铁来制作，铁器开始广泛应用。

（二）汉唐时期的金属雕塑艺术

汉唐时期是我国金属雕塑艺术发展的重要时期。两汉时期，青铜的使用范围缩小，青铜礼器逐渐消失，兵器和容器大部分被铁、漆、瓷等材料所取代，铜器主要被应用到镜鉴、带

<div align="center">战国／鹰顶金冠</div>

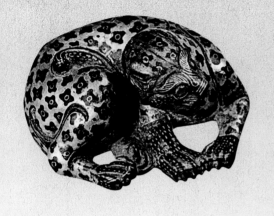
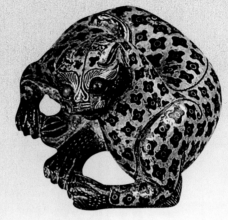

汉 / 错金银豹形铜镇

钩、工艺制品等日常生活用器上，更加轻便、精巧、实用。当时，流行使用黄金器皿饮食有益寿延年、长生不老功效的观念，直接刺激和推动了金银器制造业的发展。

汉代金银器的制造工艺多以捶揲、焊接法成型，此外掐丝镶嵌、焊接、炸珠等工艺也广泛使用，脱离了青铜工艺的传统技术，逐渐走上了独立发展的道路。汉代盛行鎏金工艺，纯金容器少见，自商周以来加工黄金所用的制箔、抽丝、铸造等技法，仍继续沿用。金箔除裁成条状用于缠裹刃器的环首等处外，还剪成不同的花样以贴饰漆器。湖南长沙与广州合浦的西汉墓中，都发现过金平脱漆器或从这类漆器上脱落的人物、禽兽形金箔片。金丝则多用于编缀玉衣，在各地出土玉衣的大墓中曾大量发现。到南北朝时期，金器工艺得到了进一步发展。

唐代社会空前繁盛，国力强盛，文学艺术发达，经济实力雄厚，皇帝和权贵们崇尚奢华，使用金银器成了人们等级身份的标志；一些人通过进奉金银器来取悦帝王。同时笃信使用金银饮食器可延年益寿的观念仍然盛行，再加之矿冶技术的进步，使得唐代金银器的制造迅速兴盛起来。唐代完成了由早期以青铜器为主流，转向以制作金银器为主的转折，成为中国金银器发展的繁荣鼎盛阶段。这一时期不仅金银器数量剧增，而且品种丰富，其器型与纹饰风格都发生了很大变化，金属雕塑艺术在传承汉代的金银加工工艺的基础上，大量汲取域外波斯萨珊、栗特的金银加工技术和装饰艺术，相互渗透融合，并最终形成了独特的民族风格，造就了唐代金银器娴熟精巧的制作工艺和典雅华贵的艺术特征。

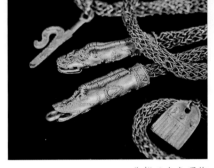

北朝 / 金龙项饰

东汉 / 鎏金镶嵌兽形带石砚铜盒

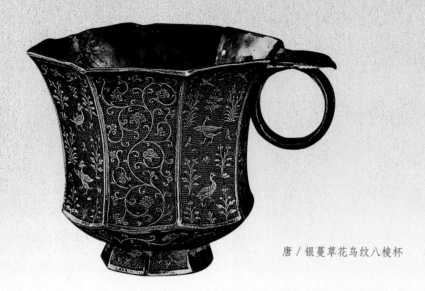

唐／银蔓草花鸟纹八棱杯

　　唐代政府专设"金银作坊院"为宫廷打造各种金银器皿。据《唐六典》记载，唐代金银器的制作工艺复杂，包括浇铸、焊接、切割、抛光、钣金、刻凿等多种技艺。从考古发掘看，唐代金银器数量很多，西安东郊沙坡村、西安南郊何家村、陕西扶风法门寺地宫等多有出土，"舞马衔杯纹银壶""镂空飞鸟银香薰""鎏金卧龟莲花纹银熏炉""鸳鸯莲瓣纹金碗"等皆为其中的精品之作。其中西安南郊何家村出土了一件形制特殊的舞马衔杯银壶，它摹仿北方游牧民族的皮囊壶制作而成，壶身两侧各有一凸起的舞马，长鬃披颈，颈系飘带，嘴衔一杯，昂首鼓尾，仿若在翩然起舞。该壶做工精巧，构思巧妙，黄灿灿的金色与银白色的壶体交相辉映，色调格外富丽和谐。

　　唐代金银器在我国古代金属雕塑艺术中占有重要位置，堪称中国古代历朝金银器之最。唐代金银器种类之多，造型之美，工艺之精，装饰之多样化，均超越以前各代，显示出昂扬自信和勃勃生机。在纹饰设计方面，一扫过去图案化、抽象化、神秘化的陈迹，面向生活，把大自然中的花鸟虫鱼，飞禽走兽一并选入画面，具有浓郁的生活气息和独特的时代风格，绚丽多彩，典雅华丽，生动灵气，充分体现了唐代金银器装饰艺术成熟而大气之美。

唐／鎏金天马流云纹银茶碾

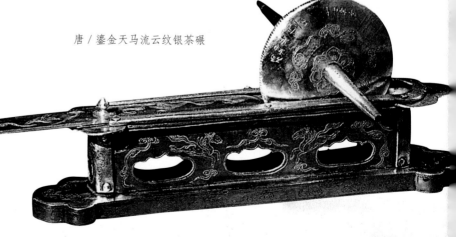

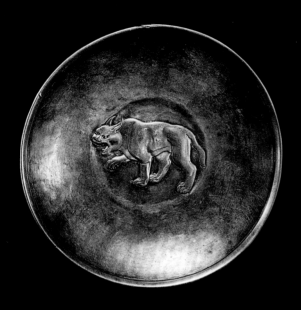

唐 / 鎏金猞猁纹银盘

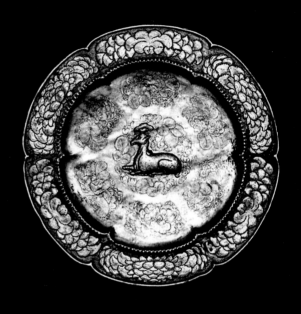

唐 / 肉芝顶鹿纹银盘

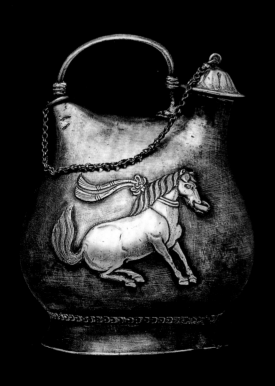

唐 / 舞马衔杯纹银壶

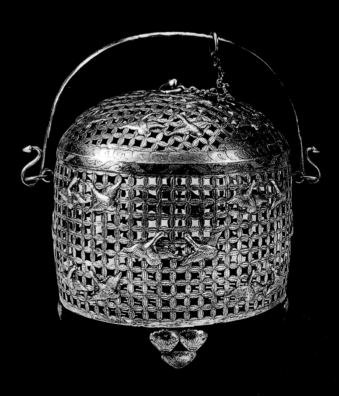

唐 / 鎏金镂空飞鸿球路纹银笼子

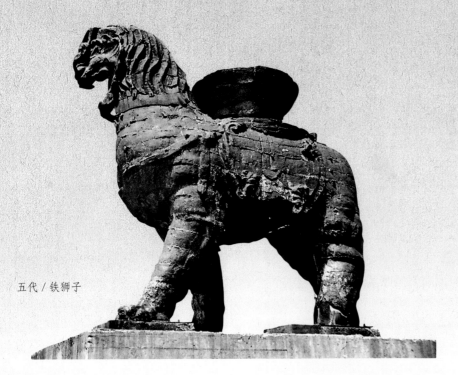

五代 / 铁狮子

河北省民俗博物馆藏当代铁板浮雕作品

唐代冶铁业在长期的经验积累中也发展到了一个新的高峰。其繁盛景象可从大诗人李白脍炙人口的诗篇——"炉火照天地，红星乱紫烟，赧郎明月夜，歌曲动寒川"中窥见一斑。作者以饱满的激情，讴歌冶炼工人的诗歌，犹如一幅瑰伟壮观的秋夜冶炼图，酣畅淋漓地再现了在广袤的天地间，在红彤彤的炉火旁，冶炼工人夜间劳作的场景。

我国现存最大最早的铸铁实物——沧州铁狮子，是中国铸铁工艺的宏伟范例。其铸于"大周广顺三年"，重达四十吨，是古今中外绝无仅有、堪称"世界之最"的铸铁工艺珍品。巨大无比的铁狮在五代时期成功铸造，五代时期金属铸造技术的娴熟与高超昭然若揭。它的铸造时间比美国和法国的炼铁术要早七八百年。具有重要的历史、艺术和科学价值。在世界冶金史上具有里程碑的意义。

（三）宋元明清时期的金属雕塑艺术

宋以后，铜器铸造业已走向尾声，除仍大量铸造货币、铜镜以及宗教造像外，这一时期从传世或出土的铜制品看，仅有少数日常生活用具和宗庙祭祀器。而宋代的金银器很发达，在城市里有专门的店铺，金银器的使用社会化，逐渐扩大至社会中下层。尤其是大量打印"周家造"、"张四郎"、"闻宣造"等金银匠户商号名记款识的出现，表明了宋代金银器制作的商品化，这也正是创造出各式新颖别致、奇巧俊美金银器制品的一个重要基础。宋代浮雕凸花、夹层技法、镂雕等金银工艺的创制，前所未见，同时源于生活的写实性装饰纹样，也开创了宋代金银器清秀典雅的风格。作品讲究细腻纯洁、意境高雅的文人格调，给人一种清新舒畅、自然恬静的含蓄美。

至元明时，新出现的"宣德炉"、"景泰蓝"等金属工艺又为我国金属雕

宋 / 花鸟纹八棱银盘

宋 / 刻花银盘

元 / 嵌宝石掐丝金饰件

塑艺术注入了新的生命力。明代宣德年间宣德炉的铸造成功，开启了后世铜炉的先河，其工艺复杂，由金、银等几十种贵重金属，与红铜一起经过多次的精心铸炼而成，色泽晶莹温润，是明代工艺品中的珍品。"景泰蓝"是以紫铜作坯，制作成各种造型，再用铜丝掐成各种图案，中间填充珐琅釉，经烧制、磨光、镀金等工序制成。其造型特异，制作精美，色彩艳丽，金碧辉煌，具有鲜明的民族特色。

明清时期，金银器的制作工艺比元代大大提高，造型愈趋多样化，制作工艺也更为精细复杂，花丝、镶嵌工艺流行，存世和出土的器物丰厚，精美豪华。金丝王冠、嵌宝金冠、镶珠凤冠、嵌玉金花、金壶、金爵等制品层出不穷。但风格发生了很大的变化，清新活泼的造型、流畅富丽的花纹已难得一见，越来越趋于浓艳华丽，宫廷气息越来越浓厚，集中表现了金银器所象征的高贵与权势。此外明清两代金银器还呈现出与其他器物相结合的趋势，出现了大量互为装饰的合璧产品，如金银器与珐琅、珠玉、宝石等结合，相映成辉，更增添了器物的高贵和华美。乾隆时期其制作工艺有范铸、捶拓、焊接、点翠等，并综合了凸起、掐丝、阴錾、阳錾、镂空等各种手法，还出现了在金银器上点烧透明珐琅、以金丝填烧珐琅的新工艺。

值得关注的是，清康熙年间，安徽芜湖铁工汤天池在文人画家萧尺木的影响下将熟铁锻制成画，开创了"铁为肌骨画为魂"的芜湖铁画艺术，流传至今已有300多年历史。芜湖铁画以铁为原料，经火炉冶炼后，再经锻、钻、抬压焊、锉、凿等技术纯手工制成。既具有国画的神韵又具雕塑的立体美，还表现了钢铁的柔韧性和延展性，是一种独具风格的艺术，其风格独特、工艺精湛、技艺高超。

元 / 鎏金银花杂宝莲瓣纹铁盘

元 / 缠枝莲花纹金盘

元／银槎杯

清／银镀金高足碗

清／铜鎏金莲花坛城

明／镶玉金酒注

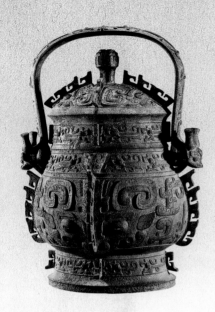

战国／错银双翼神兽

商／饕餮纹铜卣

二

河北金属雕塑艺术

燕赵大地，历史悠久，幅员辽阔，物华天宝，人杰地灵，是中华民族的重要发源地之一。在几千年的历史文化长河中，这里的志士仁人、能工巧匠创造了内容丰富、博大精深的河北文化。而河北金属雕塑艺术，作为中华民族优秀传统文化的重要组成部分，不仅是中华民族勤劳智慧的结晶，也是传播文化、传承文明的重要载体，更是中国金属工艺中的一朵奇葩。

据考古资料显示，早在龙山文化时期，河北地区已经开始使用铜器。1955年在河北唐山大城山新石器时代（1万～4000年前）遗址出土了两件红铜片。器呈梯形，表面凹凸不平，边缘厚钝无刃，上有单面穿孔，含铜量为97.97%～99.33%，是我国考古发现的最早的铜

器之一，也是河北地区的先民最早使用金属器的实物例证。

到了商周时期，河北省出土的金属器种类和数量有所增加。青铜器以礼器居多，如磁县下七垣和藁城台西商代遗址，均发现了鼎、尊、爵等青铜礼器。尤其是铁刃铜钺的发现，第一次以实物证实了早在商代，我们的祖先已经开始使用金属铁。在周代墓地中还发现了包金铜贝、铜饰件等工艺制作更加精良的金属器物。

春秋战国时期，诸侯争霸，活跃在河北大地上的主要有燕、赵、中山等诸侯国，多元素的文化碰撞、融合，为后人留下了丰厚的历史遗存。

1966年，在易县燕下都遗址出土了一件燕国宫门上的大型青铜铺首衔环，高74.5厘米、重达22千克，上面铸出七只禽兽，造型精美，形象生动，是罕见的艺术珍品。现藏于河北省文物研究所的平山县战国中山王墓出土的错金银双

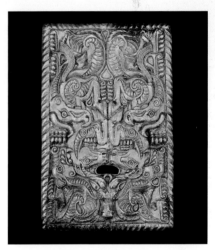

燕／长方形金饰牌

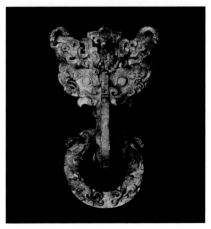

战国／铜铺首

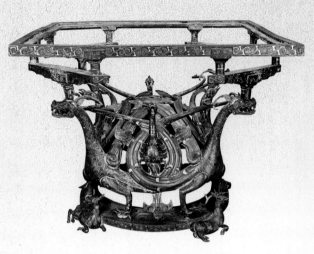

战国／错金银龙凤方案

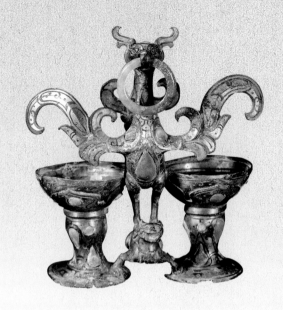

汉／朱雀衔环杯

翼神兽、青铜错金银四龙四凤方案、青铜错金银虎噬鹿器座等大量精美的错金银铜器可以看出，这一时期的青铜器不仅种类丰富，构思巧妙，而且制作细致，技艺精湛。尤其是青铜错金银四龙四凤方案是一件稀世珍宝，此案是古人所用的一种小桌，原漆制案面已朽，案周身饰错金银花纹，底座由圆雕四龙四凤四鹿组成，中间龙凤扭结缠绕，翼尾相接，姿态异常优美。整体造型内收外敞，动静结合，疏密得当，一幅龙飞凤舞图跃然眼前，突破了商、周以来青铜器动物造型以浮雕或圆雕为主的传统手法。作品新奇而细腻，是战国时代活泼奔放、蓬勃向上的艺术风格的代表作。

而举世闻名的青铜错金银虎噬鹿器座形象也颇为生动，艺术大师捕捉虎噬鹿的瞬间，将虎的凶猛敏捷与鹿的弱小无助刻画的淋漓尽致，栩栩如生，构成一幅自然界弱肉强食的生动画面。虎身用大小不同的金片、银丝错出斑斓的花纹，使虎的形象更加凶猛逼真。

战国时冶铁业更加发达，已有专人从事冶铁业为生，司马迁《史记·货殖列传》载："邯郸郭纵以冶铁成业，与王者埒富。"据有关人士考证，郭纵冶铁，当在武安。由此可见河北武安冶铁业历史久远，在战国时代即开始炼铁。战国中山国出土的刻铭铁足大鼎就是一件铜铁合铸器物，可见当时的金属铸造工艺已非常成熟。

到了汉代，河北的金属雕塑技艺日益娴熟。1968年，在河北满城陵山中山靖王刘胜及其妻窦绾墓出土的长信宫灯、错金博山炉、朱雀衔环杯、错金银鸟篆文壶等随葬品，精美异常，富丽非凡。这些造型精美，装饰华丽，设计精巧，铸造工艺精致的艺术珍品，在制作中已综合使用了铸造、焊接、掐丝、嵌铸法、锉磨、抛光等多种工艺技法，而且达到了很高的水平。其中长信宫灯通体鎏金，作宫女跪坐执灯状，其左手持

汉／错金银铜虎噬鹿屏风座局部

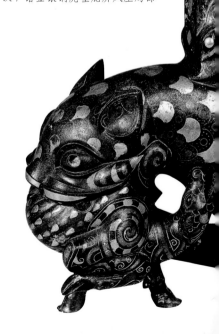

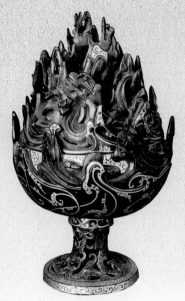

汉／错金银博山炉

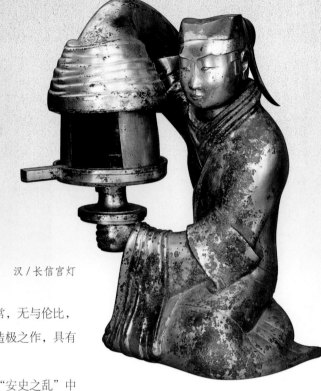

汉／长信宫灯

灯盘，右臂上举，袖口下垂成灯罩。灯罩由两片弧形板合拢而成，可调节光照度和方向。长信宫灯设计科学巧妙，宫女体、臂中空，右臂为烟道，可将灯烟导入器内，以保持室内清洁，防止室内污染，为"环保"之佳作。因宫灯上刻有九处"长信"字样的铭文而得名。此宫灯一改以往青铜器皿的神秘厚重，整个造型及装饰风格都显得舒展自如、轻巧华丽，是一件既实用，又美观科学的灯具艺术瑰宝。

错金银博山炉为熏炉，通体错金，炉身似豆形，摹仿传说中的海上仙山，故名博山炉。错金博山炉全器由炉盘、炉盖和炉座组成，座把透雕成三龙出水顶托炉盘状，炉盘装饰以错金流云纹。盘上部及盖铸出峻峭起伏的山峦，山间神兽出没、虎豹奔走，小猴蹲踞在高层峰峦或骑在兽身上，猎人巡猎于山石间，二三株小树点缀其间，刻画出了一幅秀丽山景和生动的狩猎场面。错金博

山炉工艺精湛，华美异常，无与伦比，是汉代博山炉中的登峰造极之作，具有极高的历史和艺术价值。

在唐代由盛而衰的"安史之乱"中河北成为了主战场，连年的战乱使社会遭到了一次空前浩劫，整个黄河中下游地区，一片荒凉。虽如此，在河北唐代墓葬和窖藏中出土的器物也发现了一批精美的金银器。1969年定州贡院内静志寺塔基地宫出土的唐代鎏金铜天王像、錾花刻字银塔等器物，造型优美，刻画生动，工艺精湛。特别是1984年在宽城县大野鸡峪窖藏出土的鎏金鹿纹菱花形银盘，盘体呈六瓣菱花形，底部有焊接的银制卷叶状三足，盘中鹿头顶肉芝，昂首挺立，盘沿饰六组石榴花卉，纹饰精美，立体感强，是河北唐代金银器中的精品。

宋辽金时期金银细工工艺比较发达，1969年定州贡院内静志寺塔基地宫出土的鎏金錾花云龙纹银塔、双凤纹刻

唐／鎏金鹿纹菱花形银盘

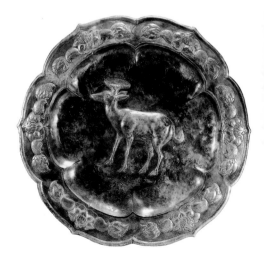

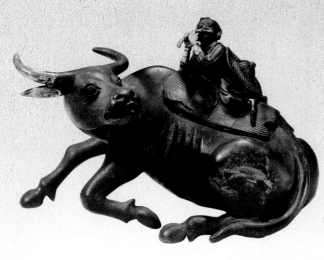

明 / 牧童骑牛形铜熏炉

字银盒、鎏金银净瓶、錾花舍利金棺、鎏金银椁以及廊坊固安县宝严寺塔基地宫出土的银鎏金佛舍利柜、银鎏金佛舍利盒、银八棱香炉等大量的金银制品，品种丰富、精镂细刻，玲珑剔透，制作极为精巧。所出金银器采用多种工艺制作而成，体现了宋辽金时期金银细工的高超成就，同时也说明宋代金银器的产量已较唐代增多，品类也大为增加。

宋辽金时期，河北冶铁业也得到了更好的发展，在河北武安矿山村现今保存有两座宋代炼铁炉，其中有一座高约6米，椭圆筒形的炼铁炉具可以说是目前国内现存最古老、规模最大、保存最好的宋代炼铁炉。

元明清时期，上至皇家贵族下至富商豪绅，均对金银器情有独钟，并将其视为财富地位的象征，因此金银器制作更加发达。金属雕塑工艺水平更加高超，名品不断涌现，很多成为宫廷贡品。到了清代随着社会需求的增加，行业逐渐走向专业化生产，分有实作、镶嵌作、錾作、烧蓝作、点翠作、包金作等十多个小行业。现如今在故宫博物院、承德避暑山庄收藏有大量的金银器及景泰蓝作品，皇陵中也有大量的随葬器，器物造型优美，品种多，技艺精湛。

随着时代的变迁，各种民间手工艺术百花齐放，精巧的金属雕塑艺术也代代相传，开枝散叶，得到了很好的继承和发扬。特别是在当代，生活在河北大地上心灵手巧的工艺大师们更是广开思路，积极探索，不断创新，在材质、技法上都有了新的突破。张家口市工艺美术厂的花丝工艺，大厂回族自治县特种工艺厂的蒙镶、景泰蓝，石家庄、保定等地区的多家紫铜浮雕厂、石家庄市的郭氏兄弟铁板浮雕等在新时代都得到了长足的发展，取得了辉煌的成绩，为我省的金属雕塑艺术画上了浓墨重彩的一笔。

北宋 / 双凤纹刻字银盒

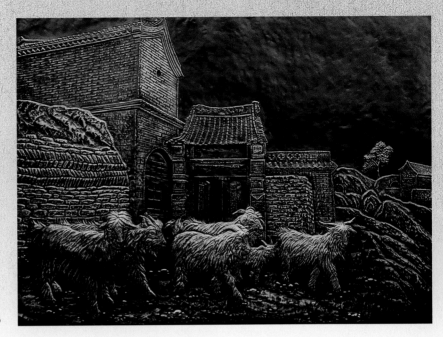

《牧归》

三

当代铁板浮雕艺术

　　诞生于20世纪90年代的铁板浮雕艺术，是郭氏兄弟海博、海龙在融合我国传统民间艺术金属雕刻艺术和西方绘画、雕塑艺术的基础上形成的一种全新的艺术表现形式。纵观中国工艺美术史，虽然各种材质的金属雕塑在不同时期创造出了一个又一个辉煌，但以"铁"为材质的艺术品，由于其易腐蚀，不易留存，故在出土或是传世文物资料中难以看到制作精美的作品，保存完好的铁制雕塑艺术品更是寥寥无几。同时铁的延展性差、质脆且易开裂等因素也使得制作技艺要求很高，因而更加凸显出铁板浮雕艺术的来之不易。

　　铁板浮雕作品是以普通的铁板为创作材质，利用铁板原色及特质，以铁锤、铁錾作画笔，以铁板为画纸，通过锤锻、錾刻、抛磨、烧色等手段，在生冷的铁板上创作的雕塑艺术，具有素描般视觉效果，可谓鬼斧神工，气韵天成。这一国内现在独有的艺术形式，具有超强的金属质感，古朴、厚重、视觉冲击力强，有着其他雕塑艺术所不能替代的特殊艺术效果，是我国金属锻造艺术方面的一个新突破。

　　在坚硬且延展性极差的铁板上创作艺术品难度极大，而且每次的锤锻和錾刻都能留下不能覆盖遮掩的痕迹，如创作时考虑不周，锻錾不慎，其出现的"败笔"，往往贻误全局，所以在创作铁板浮雕作品时，必须深思熟虑，谨慎小心，才能圆满完成。其主要制作工序包括设计稿样、选材下料、拓稿、勾錾阴纹轮廓、锤锻、除锈、烧蓝、抛磨、烧色等。

　　创作前，首先要在纸上设计稿样。样稿设计好后，要选择适合的铁板作为制作的材料，然后用复写纸和铅笔将图稿拓在铁板上，再用相应的錾子勾出图案轮廓。

　　锤锻是制作铁板浮雕作品中最重要的工艺环节。要巧妙利用各种型号的锤、錾工具勾勒刻画、精雕细琢，形成各种造型效果。

　　作品初步完成后，除锈环节也很关键，用砂布和角磨机打磨，除去作品表面的锈迹，可以有效地防止各种"细菌"的侵蚀。为保证作品表面颜色的协调和统一还要用气焊做一次烧蓝，以保证作品的质量和美感，然后再进行抛磨和烧色，作品就基本完成了。最后根据实际情况，做防锈处理、打蜡和装框，一幅气韵生动、工艺精湛的铁板浮雕作品就完整的呈现在了大家的面前。

　　在铁板浮雕艺术的创作过程中，合适的材料、巧妙的构思、独特的技法，这三者完美结合才能创作出精美之作。熟练的掌握技巧，并创造性地运用，才能使铁板浮雕画获得新的生命。

设计稿样

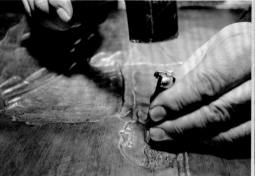
錾刻

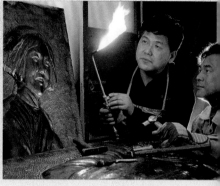
烧色

（一）铁板浮雕的工艺技法

大自然的物象千差万别，各具特征，要求有与之相应的表现技法。在技法运用方面，铁板浮雕艺术不断开拓新的技法，运用各种工具和手段，借鉴不同门类的表现手法。既吸收泥塑、石雕的雕塑技法，也采纳版画中的黑、白、灰手法，还借鉴了中国画中的各种点法和皴法。在不失铁板浮雕画特点的情况下使铁板浮雕画技法不断地充实和丰富起来。现在铁板浮雕作品的创作技法主要有皴砸法、点錾法、点睛法、烧色法、抛磨法等。

皴砸法　皴砸法是将铁板垫在一块硬杂木上，用特制的锤子（将锤子的一端用电焊点焊出不规则的焊点）进行反复的破坏性敲打，以改变铁板的结构特征，使其原本平滑的材料表面变得凹凸不平，用以表现老树皮、山、石等肌理，其效果甚佳，给人一种粗犷自然、通灵鲜活的感觉。

点錾法　点錾法是锤錾技法的一种，勾勒图案轮廓时多用直口錾，点錾图案纹饰则多用尖口錾。

点睛法　点睛法主要用于处理动物的眼睛，可用气焊点烧的办法来完成。因为抛光后的铁板在气焊点烧时，会自然形成瞳孔般效果的圆形斑点。点烧时间越长，圆形斑点越大。尤其是将这种技法应用到不同动物的眼睛上后，整幅作品都会让人感受到生命与活力。

成品

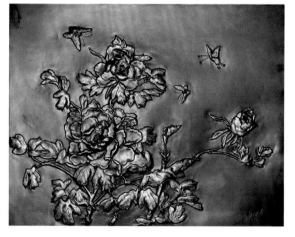

皱砸法

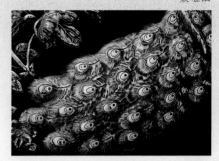

点錾法

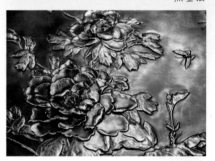

烧色法

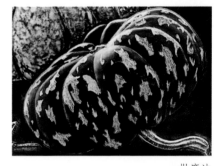

抛磨法

烧色法 烧色法即利用抛光后的铁板可随着温度的升高能依次生成几种颜色的自然属性，用喷灯或气焊等工具对作品实施加热着色的一种方法。

烧色技术要有丰富的经验。对铁板的抛磨程度、升温快慢、喷火距离、提火时间等都要作通盘考虑，然后大胆烧色，一气呵成，使形、色、质融为一体。铁板可随着温度的逐渐升高生成出浅黄、暗黄、浅红、暗红、紫红、浅蓝、深蓝等多种颜色的自然属性，这种工艺，可以说为原本色彩单一的铁板浮雕画作品平添几分精致和鲜活的艺术魅力。

抛磨法 抛磨法是指在创作好的作品表面，根据作者的审美理念及效果需要，用砂布和角磨机或轻或重地进行抛磨，使其产生黑、白、灰三种基本色调，抛磨着色可较充分地塑造形体及表现色调层次，多用于主体亮部或前景。在铁板浮雕创作过程中，

抛磨是最后一道工序，利用铁板的特性，经过抛磨和有意识的加工，可以使作品产生黑白相间的素描般的视觉效果。用砂布抛磨后的作品，金属质感特别强烈，而且层次也特别分明，同时还产生非常特殊的肌理美感。铁板浮雕作品本身的凹凸形态在光线的作用下所产生的明暗效果与特殊的肌理效果结合在一起，让作品更鲜活、更具有生动感和韵律感。

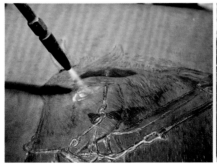

点睛法

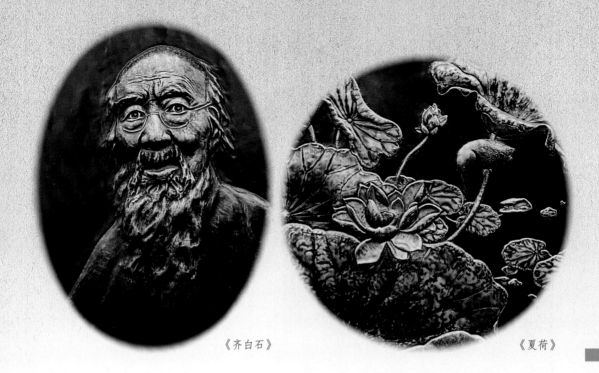

《齐白石》 《夏荷》

（二）铁板浮雕作品的主要品类

每个艺术家对生活的感悟、对自然的理解都是不同的。艺术家要有一双与众不同的慧眼发现美、认识美。铁板浮雕的创作者郭氏兄弟海博、海龙经常深入到名山大川和偏远山村去采风，用眼睛和心灵认真的观察和感受那山山水水、花草树木和风土民情，所遇见的人或事常常让他们触景生情，激起创作的激情和灵感，因而形成了风格纯朴自然的铁板浮雕作品。其品类主要有花鸟小品、人物肖像、藏族风情和太行风情等系列。

1. 花鸟小品系列

几朵兰花，几只蝈蝈，几片荷叶，一只翠鸟，一幅小景，却发人深思，令人赏心悦目。细细品味铁板浮雕的"小品"，它即兴而作，笔简意深，多以传神抒情为主，就像是一首小诗，一首短曲，给人以优美、自然、舒畅、轻快、动情、纯朴、恬静的审美享受。

正如作品《夏荷》所展示的，舒展宽大的荷叶和灵动的小鸟形成了巧妙地对比，展现了自然和谐的美好场景，独具匠心。自古以来，文人和艺术家对"秋实、秋趣"总是情有独钟，秋天，有绚丽的色彩，有丰收的喜悦，比起春的希望，夏的火热，冬的萧肃，亦是别有一番风味。用铁板展示"秋趣"的系列作品，更是构图奇巧，描绘得风姿生动，意趣横生，极富艺术表现力和感染力。

2. 人物肖像系列

人物肖像在铁板浮雕画的创作中占了很大的比重，作品吸收了中国肖像画传统"传神"的精髓，以现实生活中的孩童、老人或历史上客观存在的知名人物为描绘对象，通过以形写神、迁想妙得等创作方法，着重刻画人物本身特

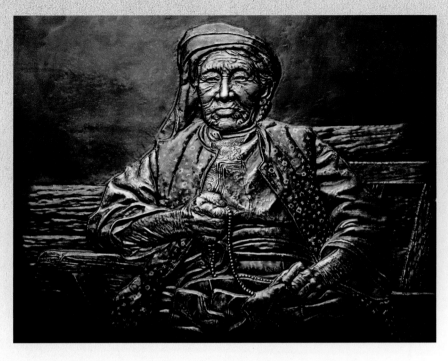

《香格里拉的晚霞》

定的外形特征和内在神韵，获得了形神兼备、惟妙惟肖的艺术效果。

作品《齐白石》，是作者的心灵之作，郭氏兄弟巧妙地捕捉到人物内心的精神世界，通过娴熟的技巧，刻画出人物那传神的瞬间，富有人生之真趣，细致入微、耐人寻味。

3. 藏族风情系列

独特的异域风情，使西藏成为艺术家们向往的艺术天堂，藏族同胞的服饰、配饰，居住的帐篷、庄廓、碉房，宗教信仰、民俗风情等都成为艺术家创作的对象。为寻找创作的源泉，2010年8月，作者远赴西藏采风。那清澈见底的溪流，蔚蓝的天空，圣洁的白云，淳朴的民风，沿途所见都深深地震撼和感染了作者，回来后创作了具有丰富文化内涵和巨大生命张力的"藏族风情"系列作品，他们用饱含深情的铁笔，描绘

出藏族人民绚烂的生活图卷：对生活的热爱、对信仰的虔诚、对幸福的追求、对未来的期盼。

《香格里拉的晚霞》，是郭氏兄弟根据在云南香格里拉采风时收集的素材创作而成。作品刻画的是一位手捻佛珠口念经文的藏族老人，其虔诚的神态产生了强烈的艺术魅力。作者在创作过程中对其面部表情进行了详尽刻画，色彩朴素，着意刻画藏民族的信仰与服饰，使其憨厚、善良的性格和悠闲自在的心情得到了真实展现。这幅作品曾荣获河北美术作品展银奖，并入选第十一届全国美术作品展。

4. 太行风情系列

太行山有着丰厚的历史文化积淀，孕育了辉煌灿烂的华夏文明和不屈不挠的民族精神。一代代饱含激情的太行人，用自己独有的艺术语言描绘着太行

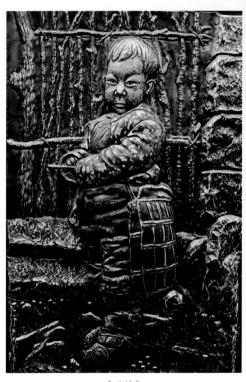

《丑娃》

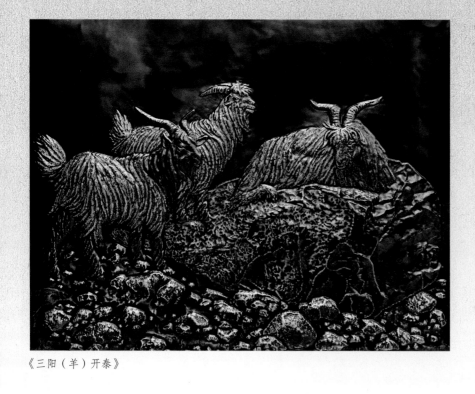

《三阳（羊）开泰》

山的雄壮和太行山人勇敢顽强、乐观开朗的性格。自幼生活在太行山的郭氏兄弟骨子里深深地烙上了太行山的印记，他们从1997年开始多次深入太行山区进行采风、考察，经过近十年的创作完成了太行风情系列作品，作品对太行山区的生活进行了细致的刻画，作品凝聚着作者对太行山区家乡深深的情、浓浓的爱。山石、树木，飘香的瓜果蔬食，健壮肥硕的马骡牛羊，磨光的农具和石碾、井台，虎头虎脑的山娃，慈祥善良的村夫、老妪在郭氏兄弟的手中一个一个的定格成了精美的艺术品。

《丑娃》便是其中的代表作之一，作品描绘了一个身穿破旧兰白花小棉袄，脚穿虎头小布鞋，背着书包的小男孩儿。这幅铁板浮雕作品的创作初衷，是想通过小男孩儿那渴望上学的眼神来唤起人们捐资助学的热潮，以资助那些贫困地区的失学儿童完成学业，从而改善贫困地区的办学条件，促进贫困地区基础教育事业的发展。《丑娃》2004年荣获了第六届中国民间文艺山花奖民间工艺金奖。

（三）铁板浮雕的艺术特色

艺术来源于生活，作者渴望用自己的艺术创作来纪念和追溯曾经滋养他们心灵的故乡，试图把记忆中所有的珍藏都通过雕刻表现出来，这也正是作者创作的真正动力。正是有了作者丰富的想象力和切身的生活体验，才创作出这些栩栩如生的艺术形象：工艺精湛、技法独特、题材丰富、构图饱满，富有浓郁的生活气息。

1. 真实质朴的创作风格

静静地欣赏铁板浮雕艺术作品，看不到现代社会的浮躁感或是急功近利的表现。作者凭借着深厚的艺术天赋和修

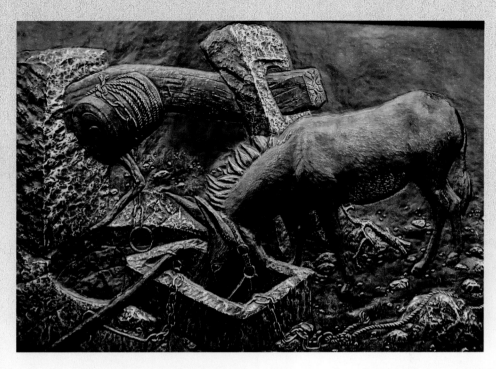

《老井》

养，立足民间土壤，追求师法自然的艺术理念。在作品中体现着坚韧、质朴、真实、自然的艺术风格，使我们看到了人间的"真"、"善"、"美"。

"真"：十几年的太行山生活印痕，已经深深雕琢在作者的心灵深处。这种经历绝不同于浮光掠影的写生、采风，较之更为真实、感人。每幅作品所表现出的情感，都不是虚假做作的，而是来自心底里的阐发，表达着自己对故乡的赞美与挥之难去的浓浓乡情。

"善"：安祥的老农，天真的山娃，寂静的山村野居，静中寓动的牲畜，都仿佛凝固在一派安定、祥和的气氛中。在画面中，丝毫难寻粗野、血腥与暴力，甚至连物竞天择、优胜劣汰的自然争斗都不觅踪迹，刻画的只是人与人之间的和善，人与物之间的友善，物与物之间的互善，完全是一幅幅与世

无争、物我相忘的和谐世界的写照。

"美"：在铁板浮雕作品中，农村的老汉、老妪、孩童、山石树木、瓜果、农具、山居宅院处处散发出一种质朴之美，一种原始的生态美。当你看着这些铁板浮雕作品时，你就会发现，作品中没有学院派的娇柔，却散发着浓郁的泥土气息，更显得生机勃勃。

2. 独特的工艺技法

铁板浮雕画的锻錾工艺与传统的錾刻工艺不同，传统的錾刻工艺一般是在材质较软，延展性较好的金、银、铜等有色金属上制作，在制作过程中要粘在用细土、松香、植物油配制成的胶板上，经过反复起胶、过火、锻錾多道工序才能达到设计要求。而铁板浮雕画的锻錾方法，则是将金属板材直接置放于夹在虎钳上的凹型或凸型木垫上，按预先勾好的图稿用錾子或直接用锤子在板

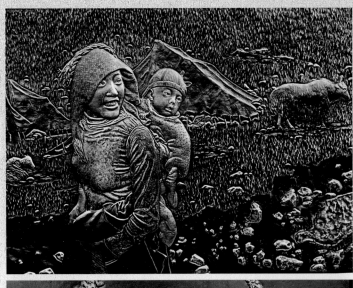

《央金和她的女儿》

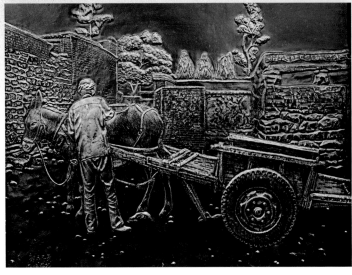

《车把式》

材的正反两面反复锻打，使金属板材改变物理性能，呈现出事先构思好的有凹凸起伏变化的物象。

在锤锻过程中没有特定的规矩，全凭手劲经验。不同的锤子和錾子有不同的性能，在雕琢刻画等方面各有所长。巧妙恰当的运用锤子、錾子，就能准确、生动地表现对象的特征，传达出感人的意境。

铁板浮雕画的创作用锤、用錾、抛磨、烧色等和中国的水墨画有许多相似之处。从表现对象的形体特征等需要出发，结合作者对物象的真实感受和情绪，运用各种锤、錾、抛磨、烧色等手段，以及灵活多样的不同技法，能产生非常丰富的艺术效果。

3. 厚重的质感

郭氏兄弟通过对铁板特性的熟知，巧妙的运用各种工具，使原本色彩单一的铁板变成精致、鲜活的浮雕艺术作品，具有强烈的艺术立体感，黑白分明，苍劲凝重。

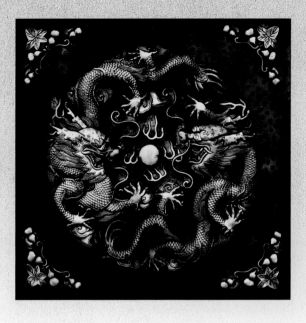

彩铜浮雕作品《二龙戏珠》

铁板的金属质感，尤其是雕塑语言所表达的独有的特殊肌理，是其他任何材质都无法比拟的。利用铁板的自身特质和锤子锻打出的特殊肌理给人一种厚重、逼真的感觉，经过抛磨、烧色等技法处理后，铁板特殊的金属质感和黑白相间或兼有色彩点缀的素描般视觉效果就展现出来，尤其是铁板那自然天成的美妙肌理，更有一种独特之美，看上去更鲜活、更具有生动感和韵律感。

此外，郭氏兄弟还创作出了焊接堆塑艺术和彩铜浮雕艺术。焊接堆塑艺术（亦称弧光艺术），是在电焊弧光下利用融化的金属焊滴直接堆砌而成的金属雕塑艺术。其造型粗犷自然，件件都是独一无二的孤品。

彩铜浮雕艺术，则是在创作好的铜浮雕作品上，通过烧色工艺，使其表面幻化出五颜六色的特殊艺术效果。所创作出的艺术品如同窑变，色彩斑斓且不可复制。铁板浮雕、彩铜浮雕以及焊塑

艺术，被称为"郭氏三绝"。

十几年来，铁板浮雕作品渐渐被更多的人士认识、收藏、赞赏，中国书画界泰斗启功先生见到郭氏兄弟铁板浮雕作品时，兴致挥毫书赠"铁笔传神"。而日臻完美的作品更是获得了众多赞誉，作者先后被联合国教科文组织和河北省政府授予"中国民间工艺美术大师"、"河北省一级工艺美术大师"等称号；被中国美术家协会、中国工艺美

焊接堆塑作品《高原魂》

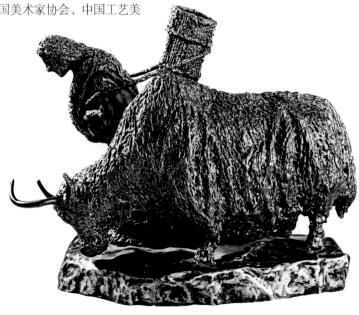

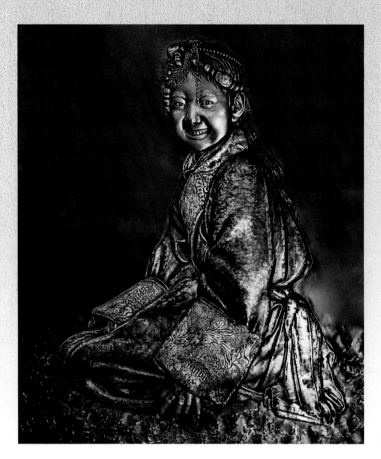

《格桑花开的时候》

术协会、中国民间文艺家协会吸收为会员。2001年6月，作品《秋韵》荣获了河北美术作品展金奖；同年8月，入选"庆祝建党80周年全国美术作品优秀作品展"（中国美术馆展出），并荣获优秀奖。2010年5月，应邀参加上海世博会"河北文化周"民间艺术展演活动；其中《晨曦》、《格桑花开的时候》等多幅作品入选中国元素馆。2010年10月作品《农忙》在第十一届中国工艺美术

大师作品暨国际艺术精品博览会上获得2010年"天工艺苑·百花奖"中国工艺美术精品奖金奖。

我们深信，集装饰性与实用性于一体的铁板浮雕艺术，传承着古老金属雕塑艺术的技艺，随着社会的发展和时代的需要而不断创新，经过千锤百炼，更加独具韵味，在民族艺术的大花园中，一定会开放得更加鲜艳夺目。

参考书目/文献

1 杜廼松：《中国青铜器发展史》，紫禁城出版社，1995年。

2 苏华、毅鸣、王世喜、侯海燕：《图说中国工艺美术》，上海三联书店，2009年。

3 河北省博物馆：《河北省博物馆文物精品集》，文物出版社，1999年。

4 河北省文物研究所：《河北考古重要发现》（1949年－2009年），科学出版社，2009年。

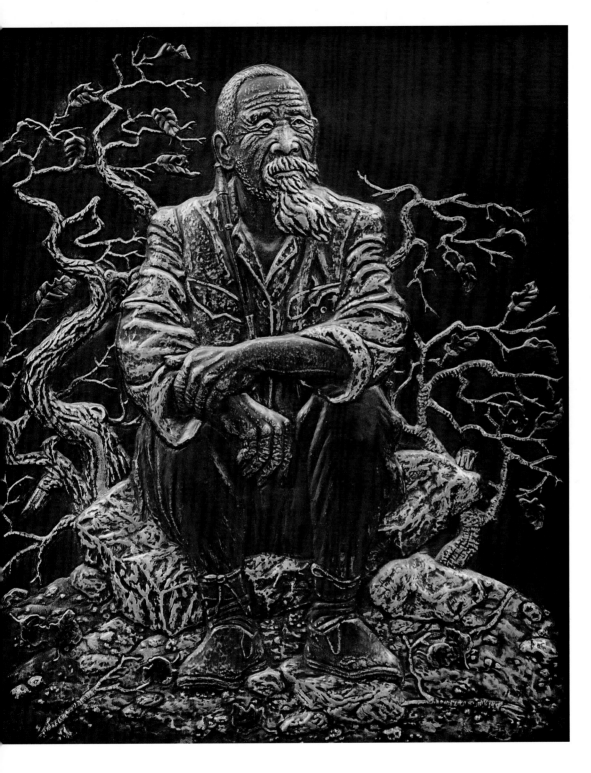

当年从军驱豺狼
而今数载战太行
愚公移山多壮志
老骥伏枥重整装

《守望》

作者／郭海博　郭海龙（河北省工艺美术大师）

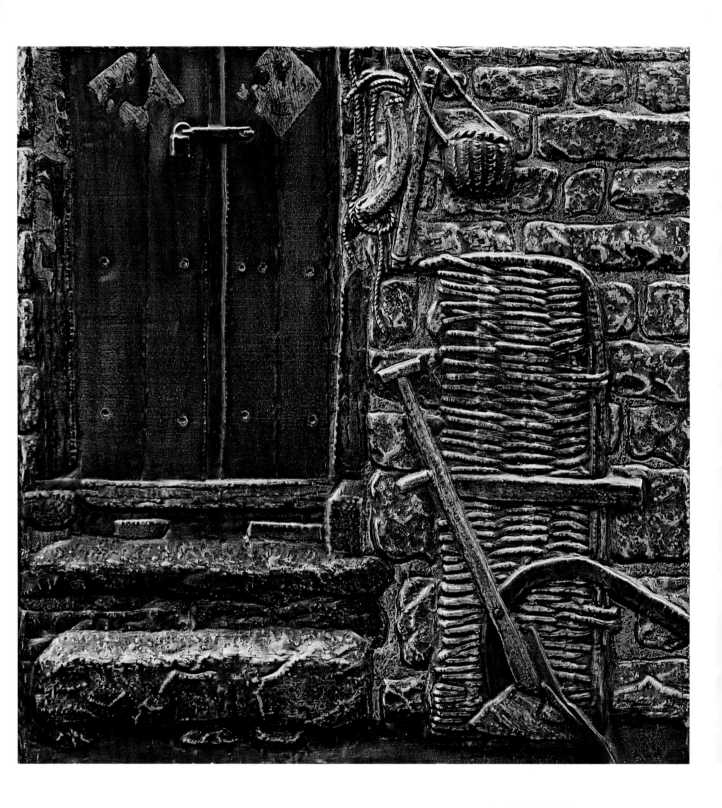

《山村即景》

作者 / 郭海博　郭海龙（河北省工艺美术大师）

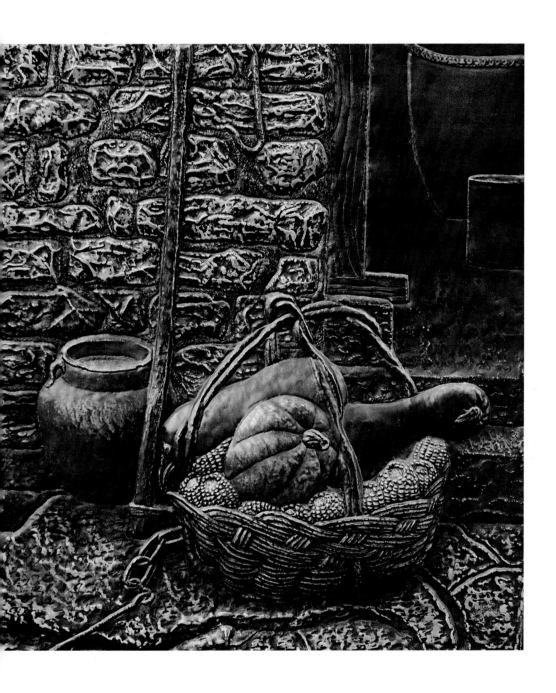

《秋收》

作者 / 郭海博　郭海龙（河北省工艺美术大师）

一院锦绣满堂花
东篱墙舍吊金瓜
金鸡双双报春晓
青燕对对入农家

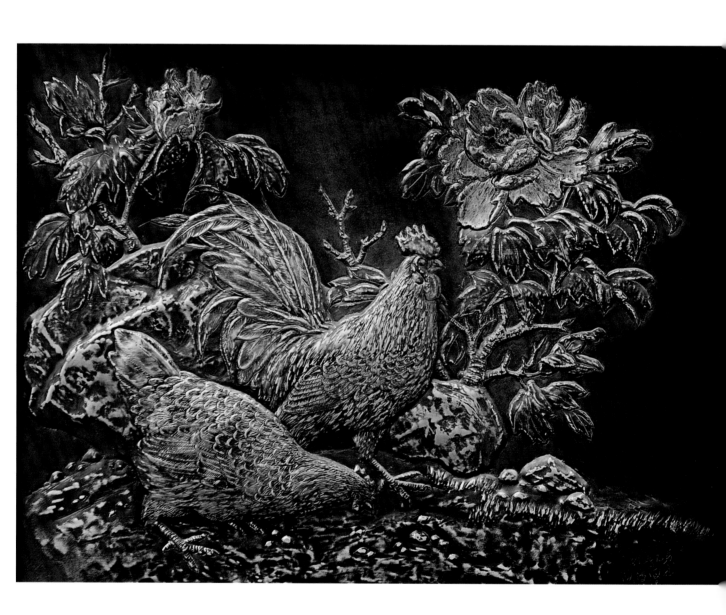

《锦堂富贵》

作者 / 郭海博 郭海龙（河北省工艺美术大师）

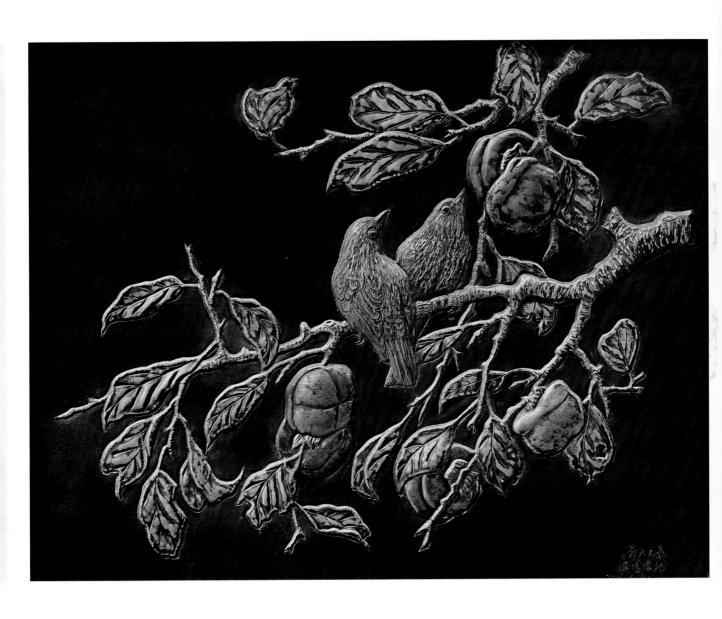

《事事如意》

作者 / 郭海博　郭海龙（河北省工艺美术大师）

秋虫勤弹唱
苞裳伴舞忙
笑看秋风里
粒粒果金黄

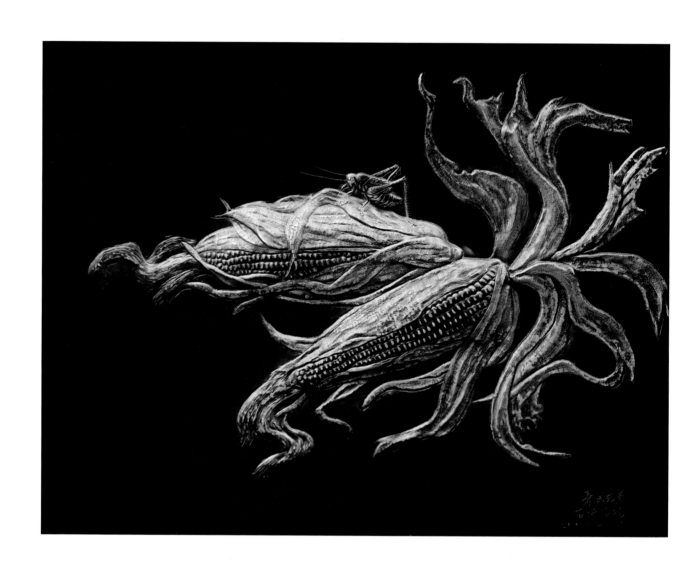

《秋趣》

作者／郭海博　郭海龙（河北省工艺美术大师）

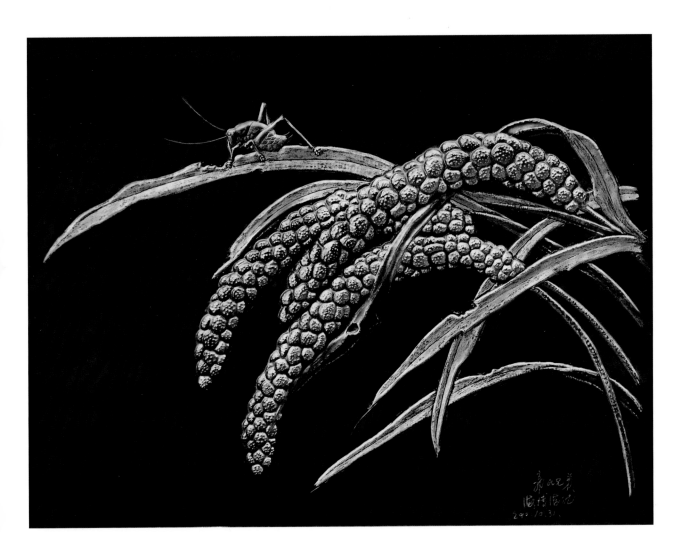

《收获季节》

作者／郭海博　郭海龙（河北省工艺美术大师）

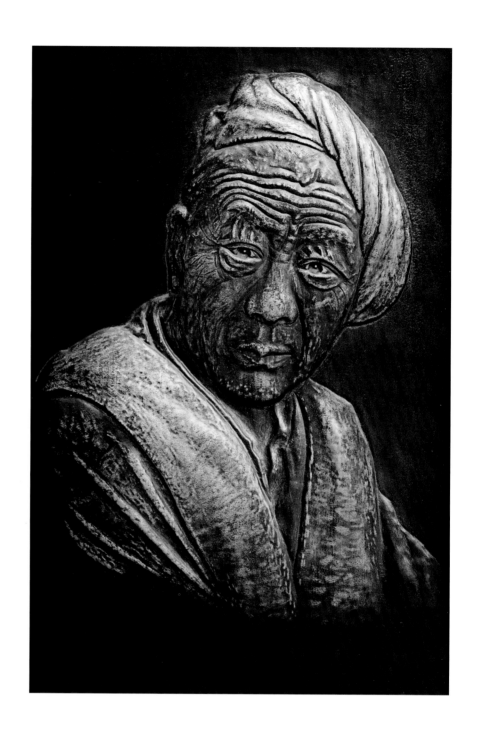

往昔岁月细思量
难比今朝好时光
农家日子年年好
信心十足奔小康

《老村长》

作者 / 郭海博　郭海龙（河北省工艺美术大师）

40

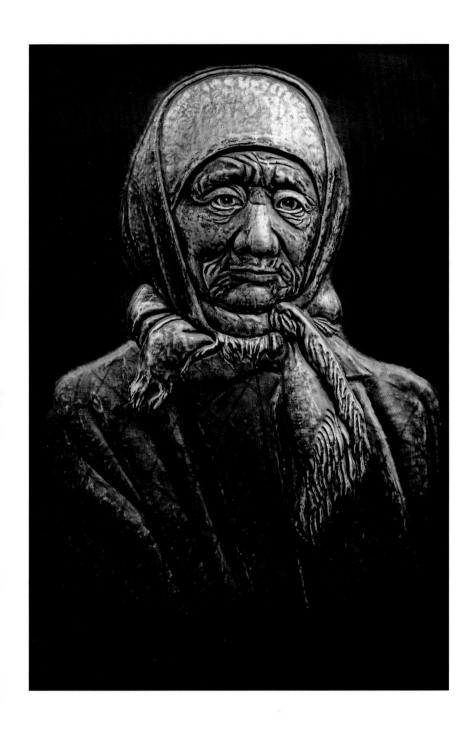

山里大娘着新裳
凝神端坐照张像
一生沧桑为儿女
老来幸福享安康

《大娘》

作者 / 郭海博　郭海龙（河北省工艺美术大师）

笑望儿孙都长大
心里喜气洋洋
走出大山看世界
争当国家栋梁

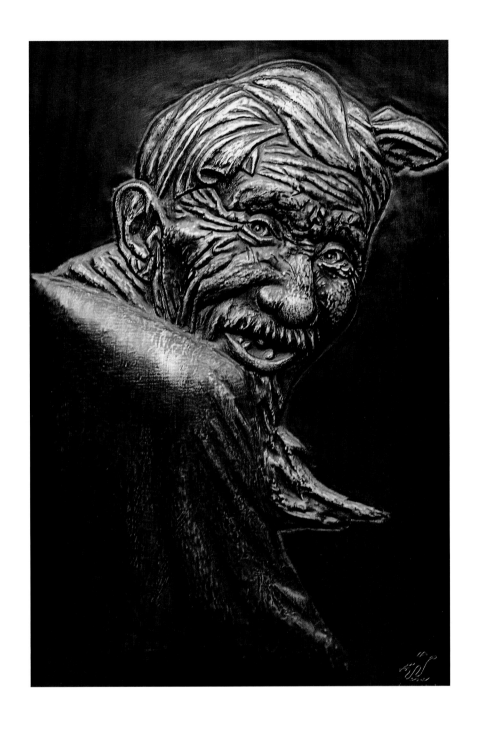

《爷爷》

作者 / 郭海博　郭海龙（河北省工艺美术大师）

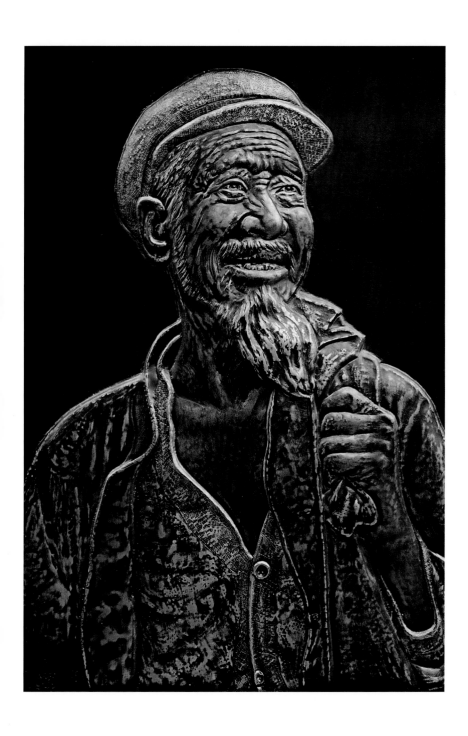

当年支前是榜样
科技兴农又争先
优质粮种背肩上
播撒丰收满太行

《老支书》

作者 / 郭海博　郭海龙（河北省工艺美术大师）

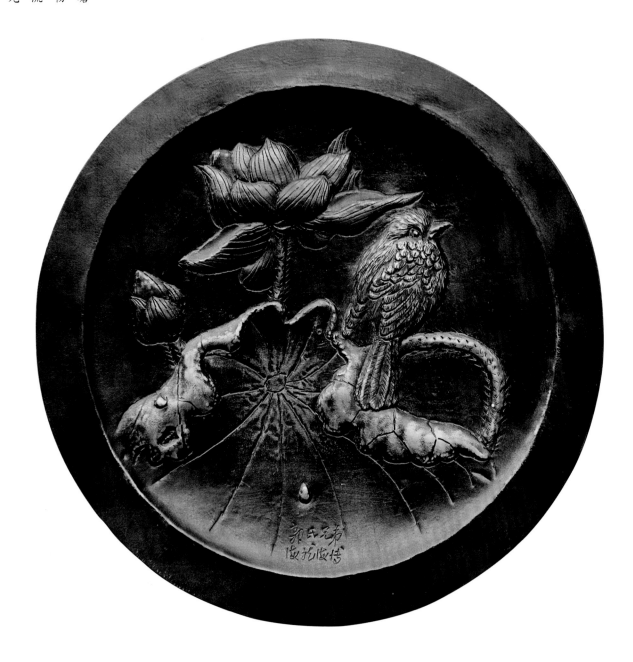

清风阵阵抚荷塘
翠莲摇曳鱼欢畅
淡香扑鼻清溢流
静守华池待月光

《荷塘小景》

作者／郭海博　郭海龙（河北省工艺美术大师）

44

喜鹊枝头欢叫
秋实挂满树梢
高歌盛世金曲
这边风景独好

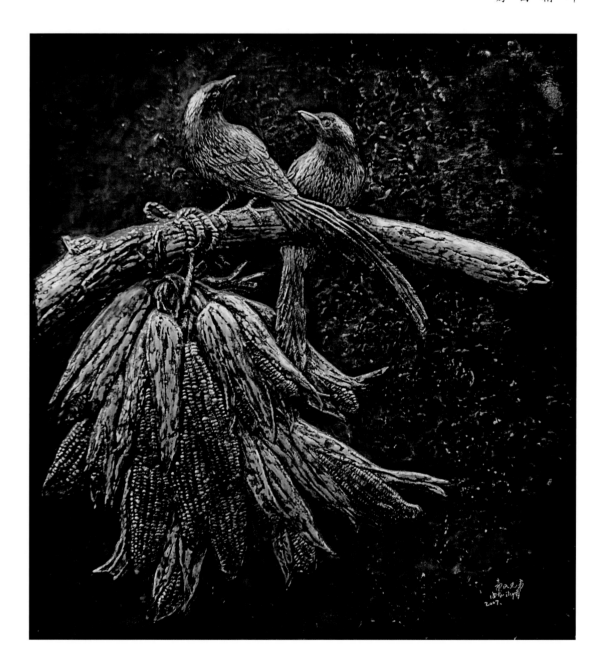

《秋实》

作者 / 郭海博　郭海龙（河北省工艺美术大师）

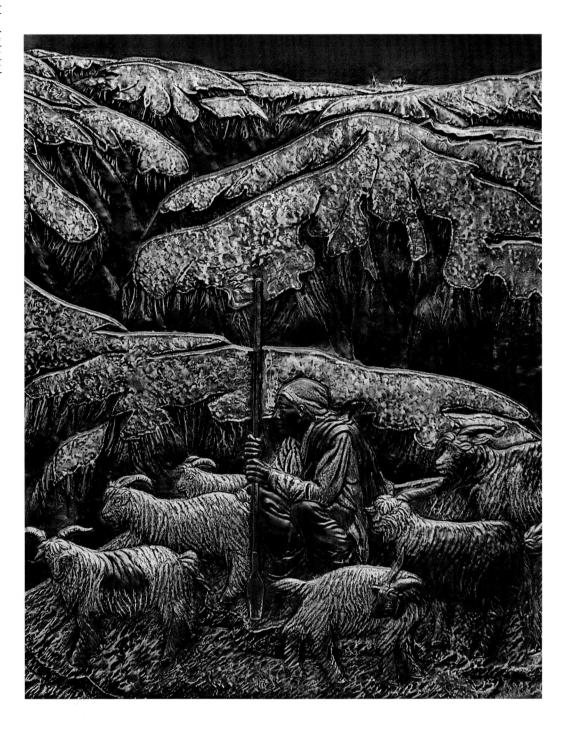

道道黄土道道坡
情到真处放声歌
千沟万壑不见人
但见羊群满山坡

《黄土高坡》

作者／郭海博　郭海龙（河北省工艺美术大师）

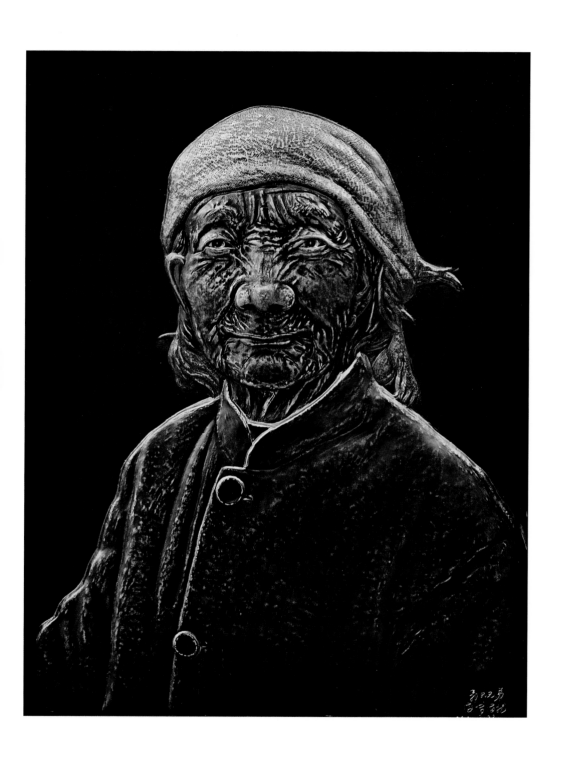

蓝底方巾质朴身
满面沧桑岁月痕
百善之首孝为先
而立应知报母恩

《母亲》

作者 / 郭海博　郭海龙（河北省工艺美术大师）

哺乳护犊喻人生
大孝当比母子情
古今有恩必将报
吾辈国强须善行

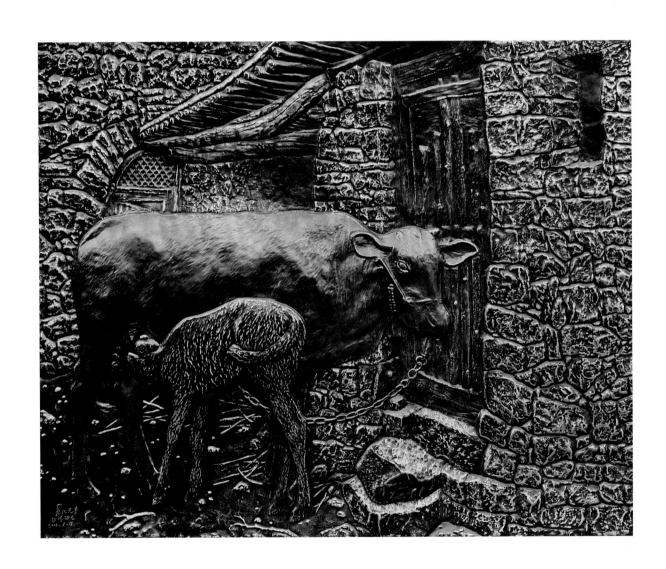

《情深》

作者 / 郭海博　郭海龙（河北省工艺美术大师）

丰收时节山村忙
家家薪食早炊粮
鞍辔齐备门旁立
奋蹄急驰踏晨光

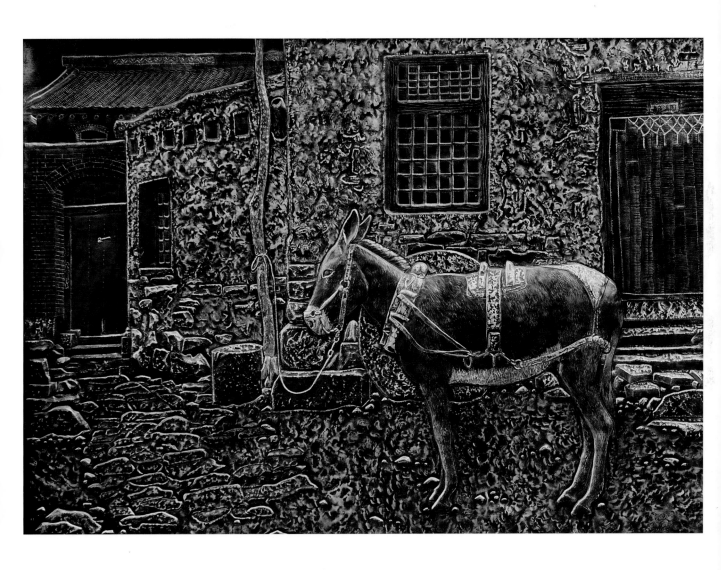

《丰收时节》
作者 / 郭海博　郭海龙（河北省工艺美术大师）

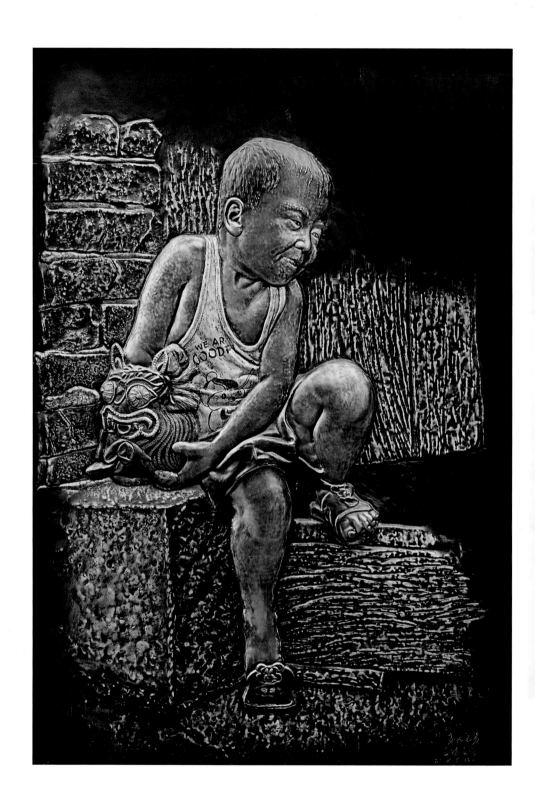

虎头虎脑山里娃
小背心配光脚丫
无病无灾无烦恼
布虎伴你快长大

《虎娃》

作者 / 郭海博　郭海龙（河北省工艺美术大师）

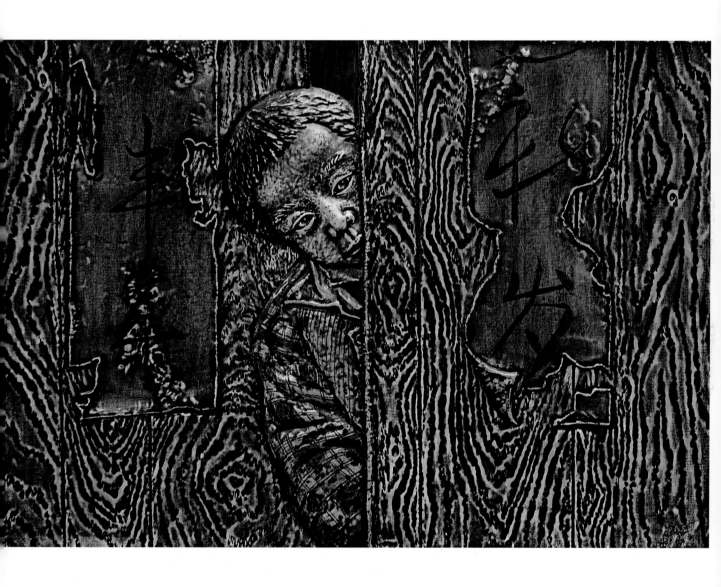

迟迟暮色深
何故急扣门
山娃探首望
恋景忘归人

《暮归》
作者 / 郭海博　郭海龙（河北省工艺美术大师）

牧童依石唱太行
立志早担当
为盼生活年年好
我也来帮忙

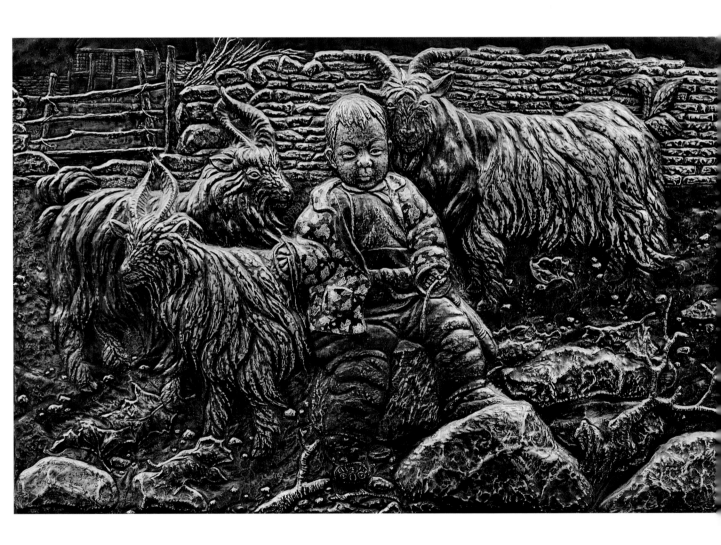

《这是俺家的》

作者 / 郭海博　郭海龙（河北省工艺美术大师）

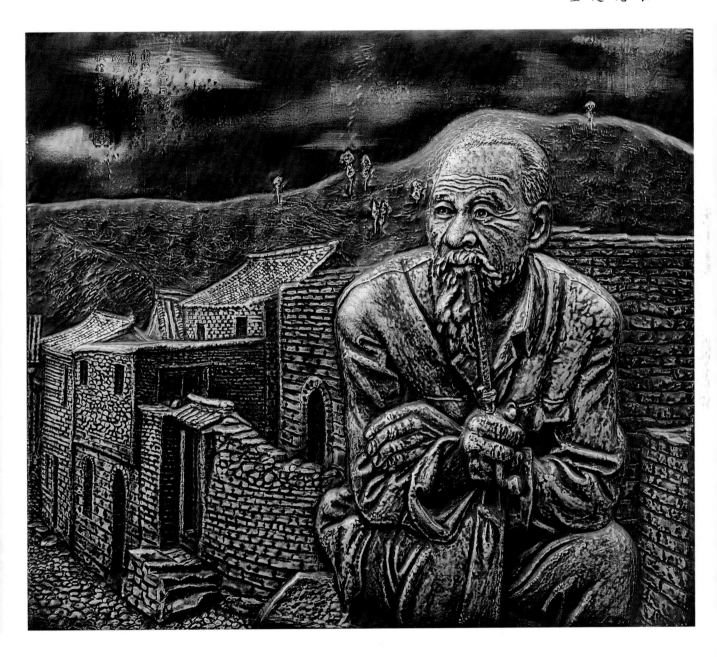

《太行风情》

作者 / 郭海博　郭海龙（河北省工艺美术大师）

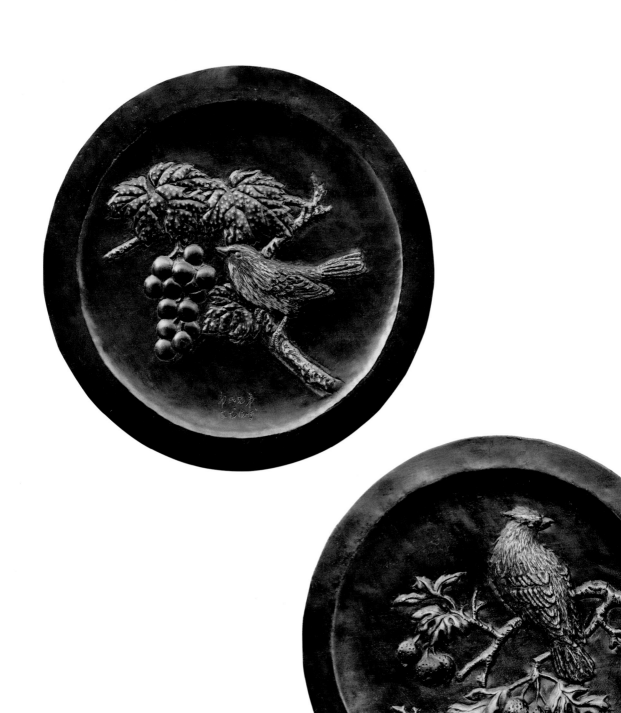

《丰收时节》

作者／郭海博 郭海龙（河北省工艺美术大师）

石垒新韵山乡变
老牛新犊次第牵
夕照村壁层林树
门外十里可耕田

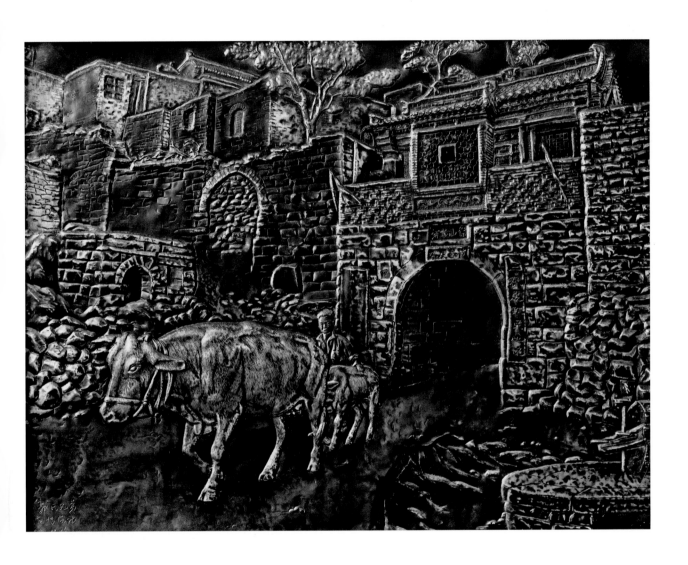

《大梁江晨曲》

作者 / 郭海博　郭海龙（河北省工艺美术大师）

天寒农闲期
残雪融水滴
来年春发早
老牛积奋蹄

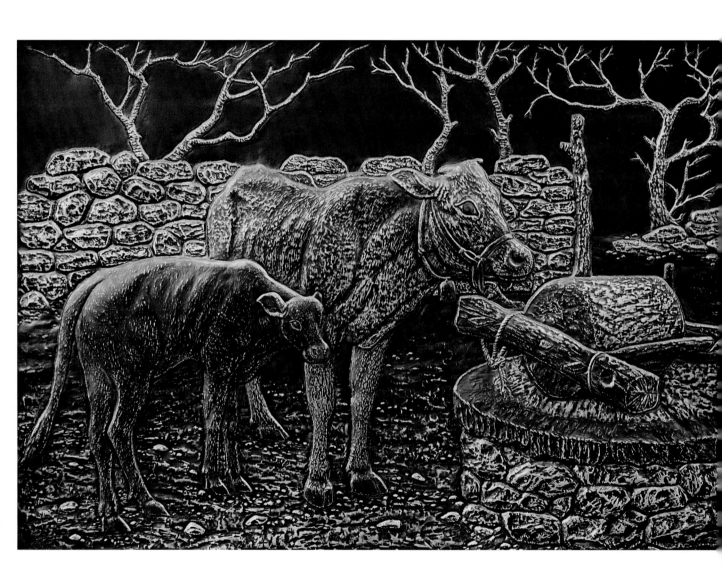

《农闲》

作者 / 郭海博　郭海龙（河北省工艺美术大师）

56

石头庭院石头房
寒冬温暖夏清凉
祖祖辈辈相守望
爱我故乡爱太行

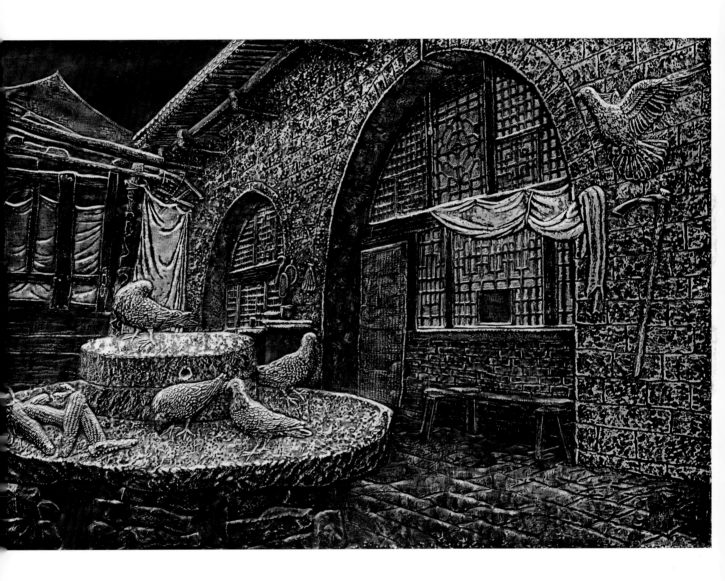

《太行人家》

作者 / 郭海博　郭海龙（河北省工艺美术大师）

秋来漫山花果红
阵阵雀鸣欢意浓
新枝喜结串串果
老藤托出年年丰

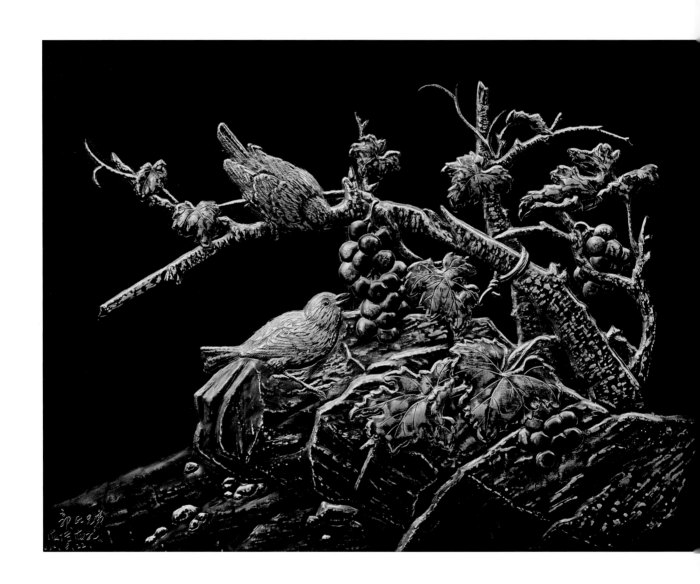

《紫萄山雀》
作者 / 郭海博　郭海龙（河北省工艺美术大师）

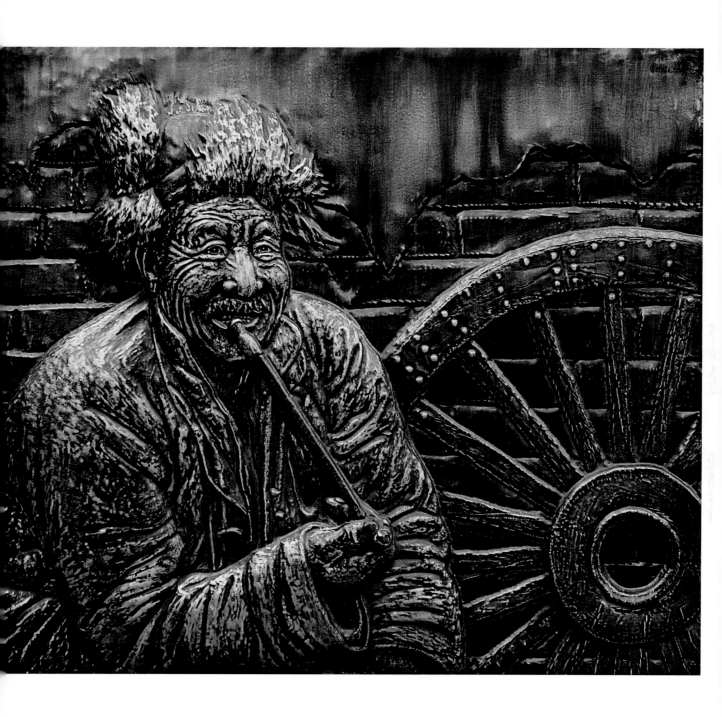

《轮》

作者 / 郭海博 郭海龙（河北省工艺美术大师）

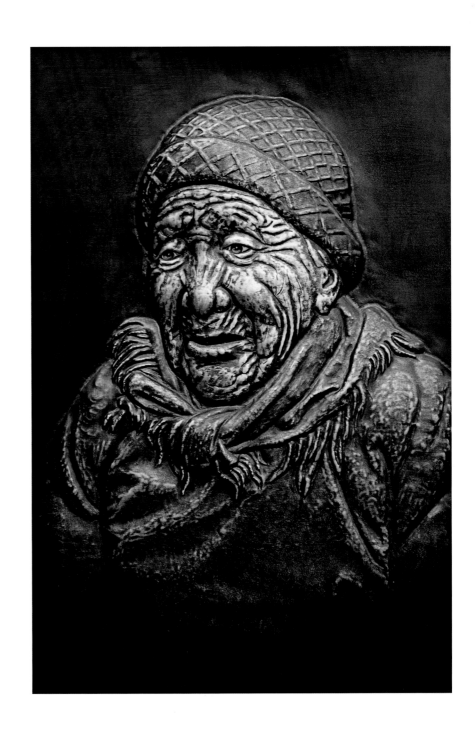

银丝华发老亲娘
悠悠岁月思绪长
拳拳之心嘱儿女
幸福切莫忘俭良

《老娘》
作者 / 郭海博　郭海龙（河北省工艺美术大师）

太行风情本无双
最妙当属大梁江
巧手垒就石街巷
层层叠叠皆文章

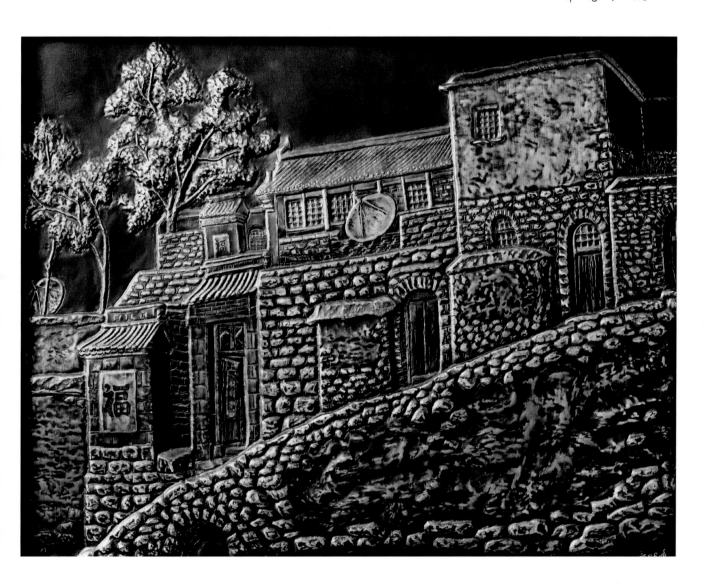

《大梁江街景》

作者／郭海博 郭海龙（河北省工艺美术大师）

山村静怡夕照中
货郎挑担伴鼓声
石碾得闲默无语
小径通幽炊烟升

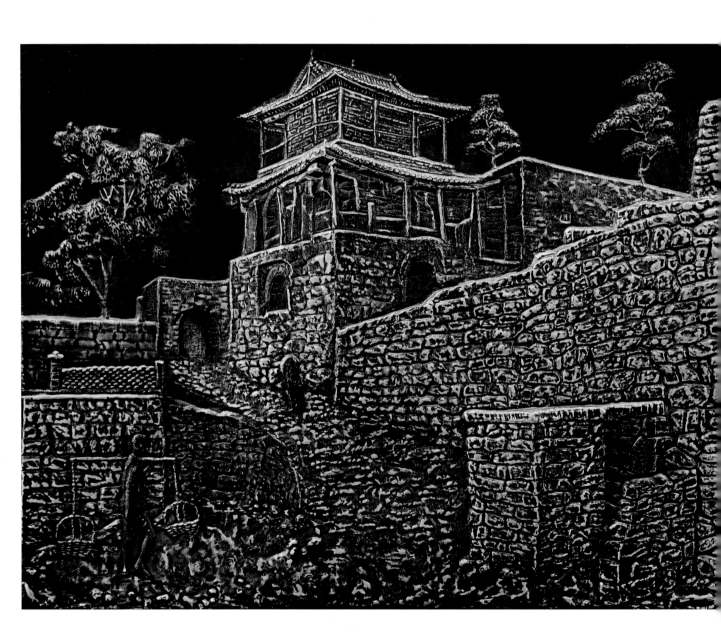

《静谧山村》
作者／郭海博　郭海龙（河北省工艺美术大师）

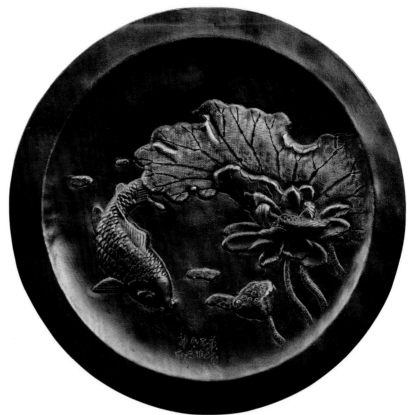

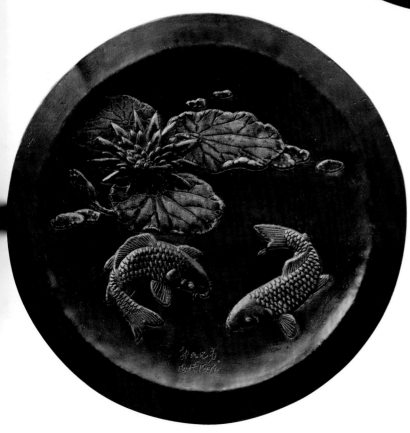

《莲趣》

作者 / 郭海博　郭海龙（河北省工艺美术大师）

地头瓜果熟
蝈蝈来尝秋
随风尽情唱
欢庆大丰收

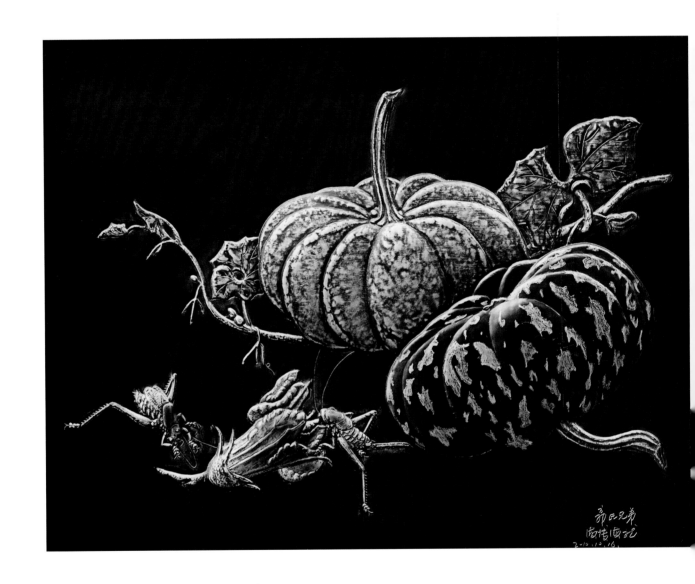

《北瓜蝈蝈》

作者 / 郭海博　郭海龙（河北省工艺美术大师）

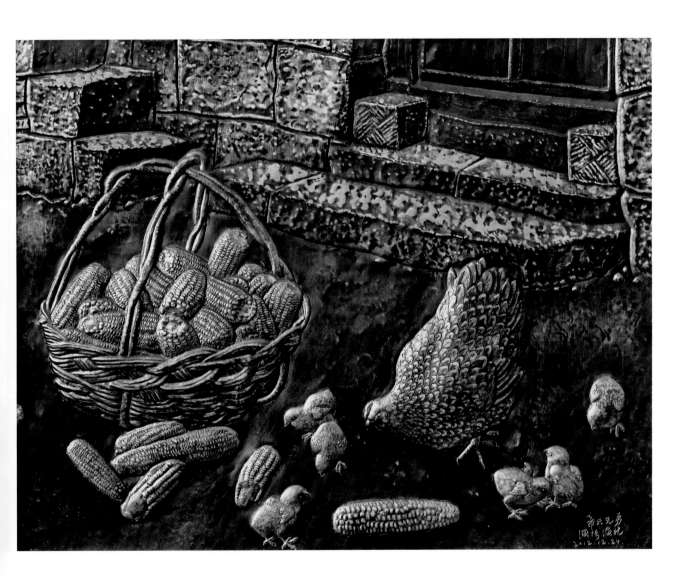

《农家乐》

作者 / 郭海博　郭海龙（河北省工艺美术大师）

九州精灵沐秋光
三阳开泰民富强
六畜兴隆山乡喜
五谷丰登更辉煌

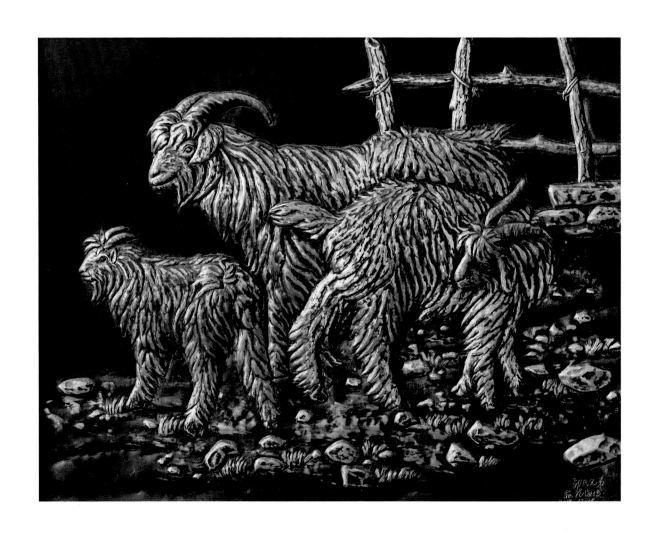

《三阳开泰》

作者 / 郭海博　郭海龙（河北省工艺美术大师）

秋入柿林果实丰
高低压枝红彤彤
跃然欲出两兔儿
动静相宜妙趣生

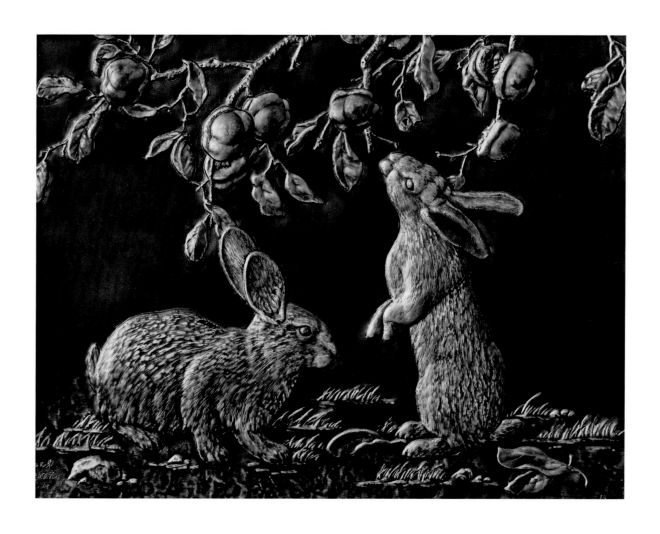

《柿乡情缘》

作者 / 郭海博　郭海龙（河北省工艺美术大师）

东方欲晓唱光明
老屋檐脊抖雄风
欲借天光鸣一曲
山乡巨变画幅中

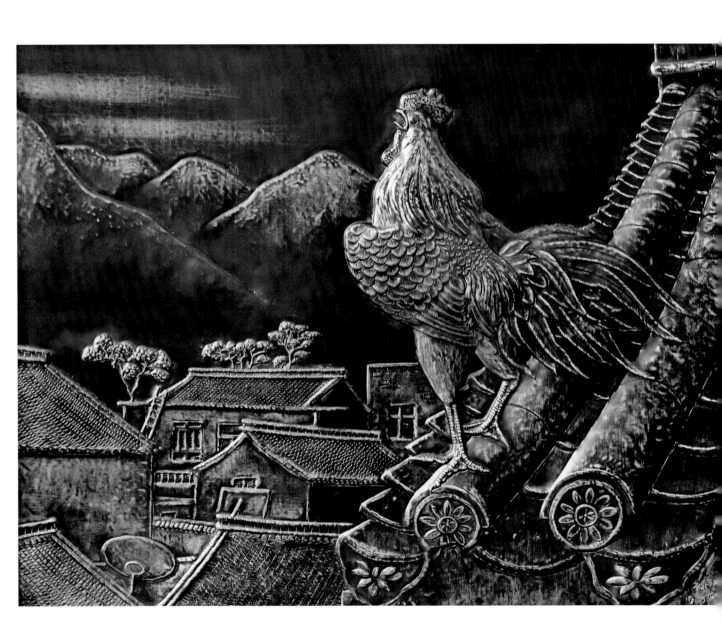

《雄鸡报晓》

作者 / 郭海博　郭海龙（河北省工艺美术大师）

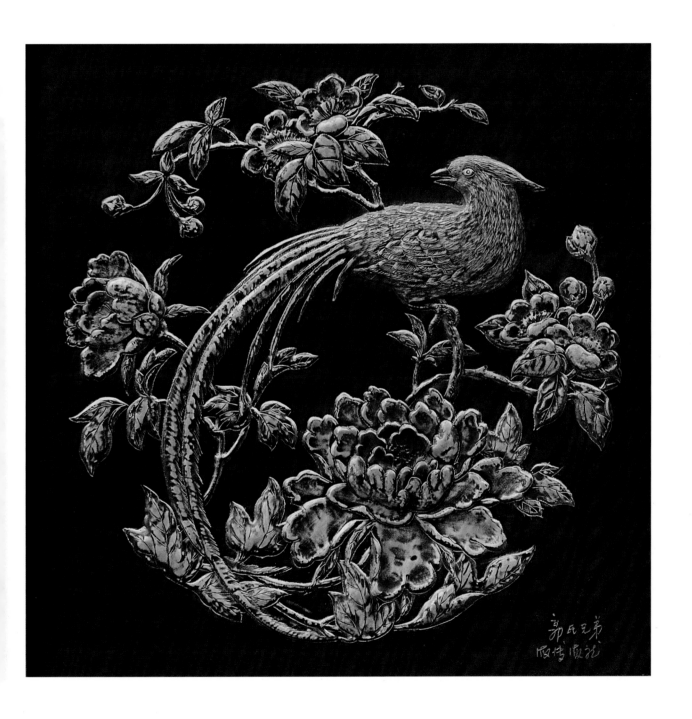

《雉鸡牡丹》

作者 / 郭海博　郭海龙 (河北省工艺美术大师)

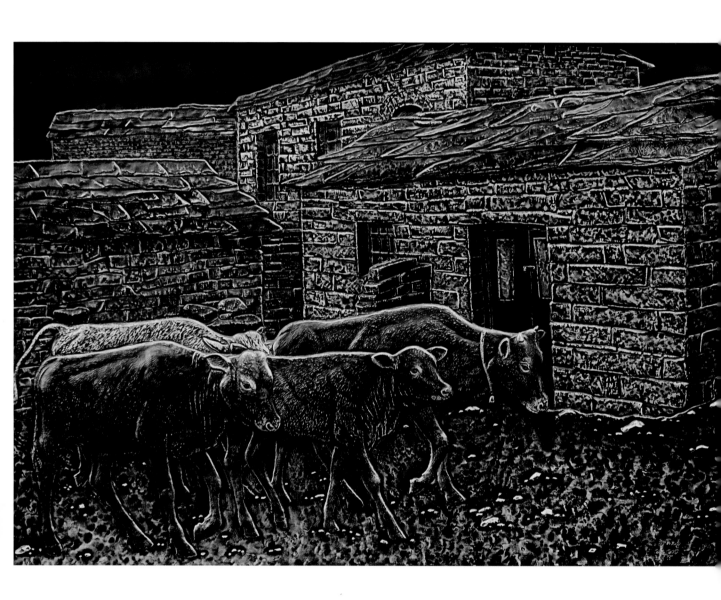

《暮归》

作者 / 郭海博　郭海龙（河北省工艺美术大师）

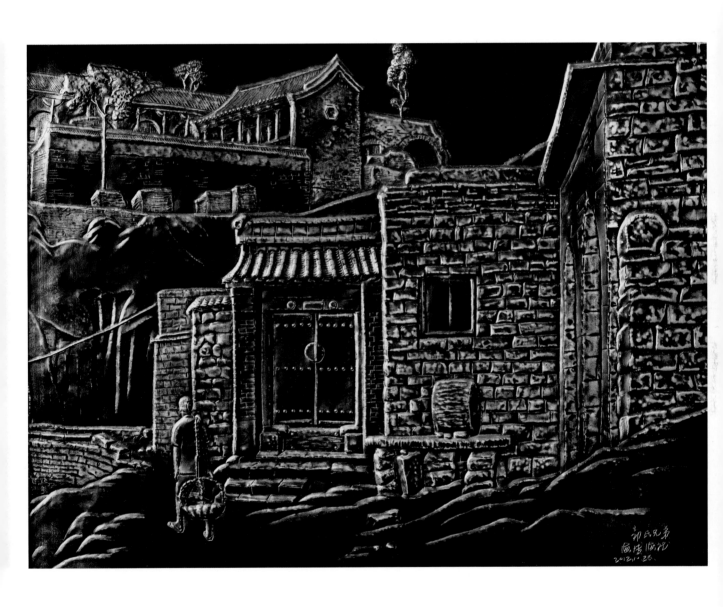

《归》

作者 / 郭海博　郭海龙（河北省工艺美术大师）

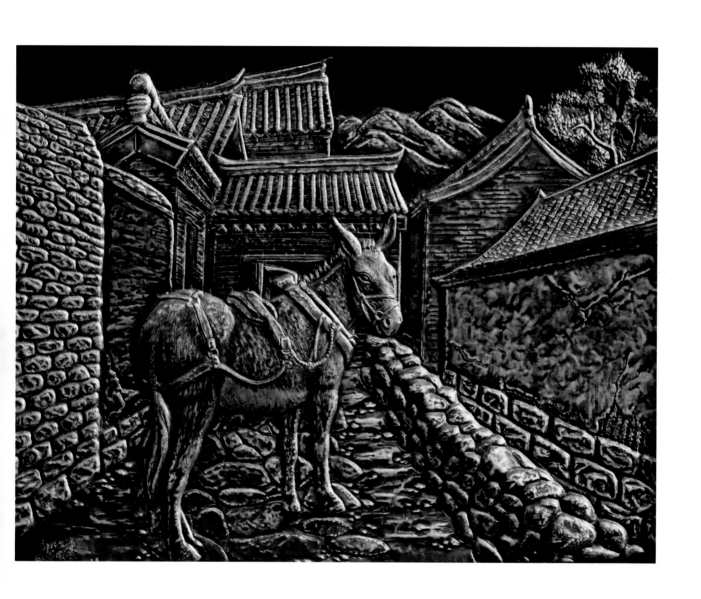

《等待》

作者 / 郭海博　郭海龙（河北省工艺美术大师）

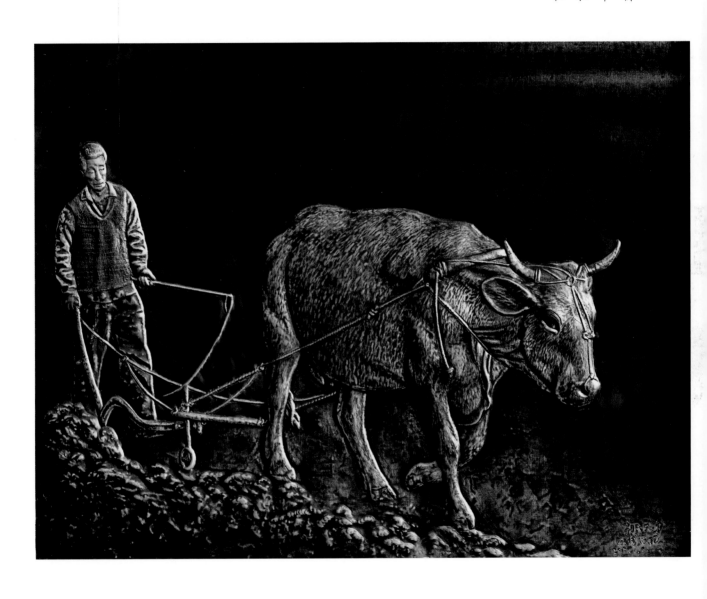

《耕耘》

作者 / 郭海博　郭海龙（河北省工艺美术大师）

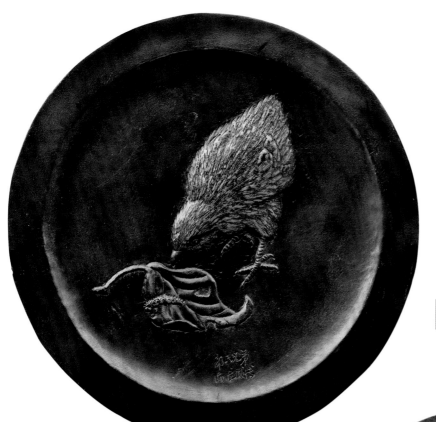

《啄》

作者／郭海博　郭海龙（河北省工艺美术大师）

《松鼠》

作者　郭海博　郭海龙（河北省工艺美术大师）

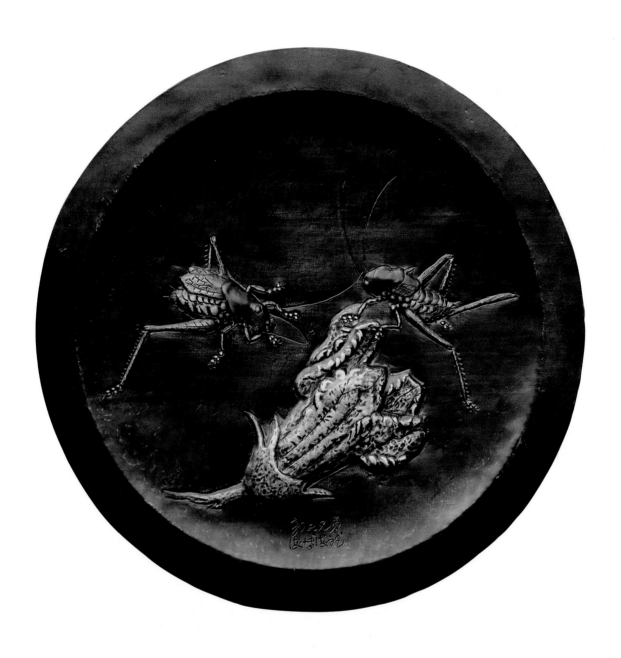

《秋趣》

作者 / 郭海博　郭海龙（河北省工艺美术大师）

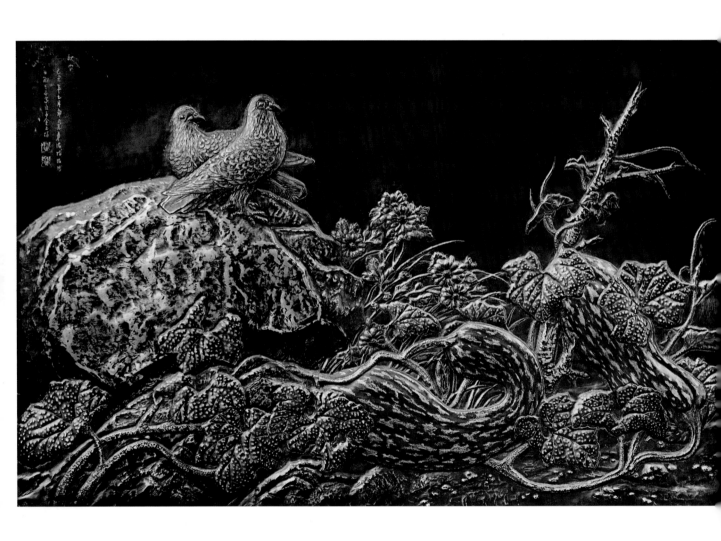

《秋实》

作者／郭海博　郭海龙（河北省工艺美术大师）

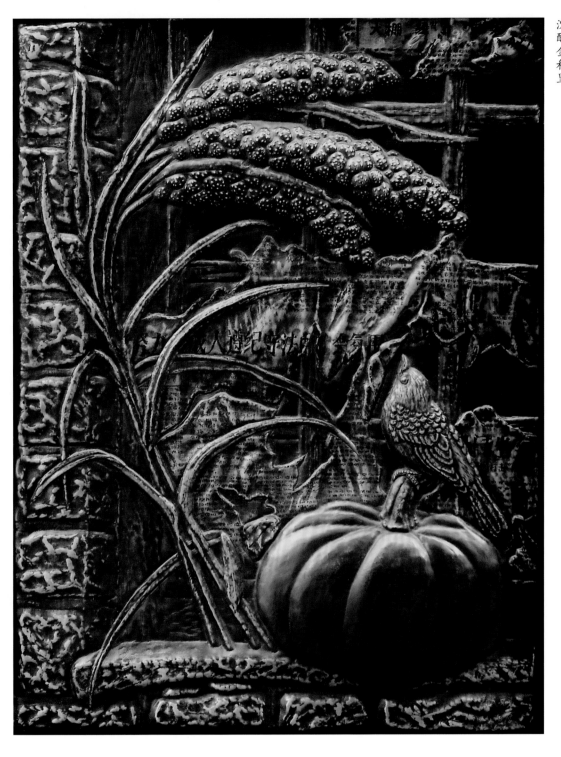

雀儿窗前立
庭院聚然喜
鸣得瓜谷点头笑
沉醉金秋里

《金秋时节》

作者 / 郭海博　郭海龙（河北省工艺美术大师）

　　藏品是博物馆工作的基础，也是灵魂。尤其是当代工艺美术珍品，历来是博物馆藏品的一个缺项。为了填补这一空白，延续中国手工艺术的发展脉络，河北省民俗博物馆自2005年开始对当代传统工艺珍品进行抢救性征集，本着系统性、独特性、本土性的原则，几年来，先后征集入藏了河北陶瓷、玉器、石雕、内画、铁板浮雕、绞胎陶艺、景泰蓝等多个品类的精美之作，代表了现阶段河北省工艺美术各个品类的发展及技艺的最高水平。同时我们还依托藏品陆续推出了多个展览及研讨会等活动，大大推动了河北当代传统工艺的发展。

　　在做好一系列基础工作的同时，为了更好地弘扬传统手工艺术、促进当代艺术的繁荣，馆领导研究决定出版《河北传统工艺珍品集》。本套丛书根据工艺品类的不同共分八册，每册皆由工艺历史综述和馆藏作品赏析两部分内容组成。工艺历史综述在以历史脉络为主线，对其产生、发展进行梳理的同时，对工艺的制作程序、风格特色及当代工艺发展状况亦进行阐述，比较全面地反映了各种不同工艺品类的总体状况，图文并茂，系统且直观。

　　值得一提的是，本套丛书有两个新颖的特点：一是在文字部分的编撰过程中，大胆启用了年轻的同志，当今社会事业的发展全靠人才的培养，拥有年轻人就拥有了未来和希望。常素霞馆长一直注重对年轻人的培养，此次让年轻的业务人员参与丛书撰写，就是希望年轻人在不断的磨砺中尽快成长，尤其是从学校毕业不久，刚刚参加工作的同志，结合自己所学专业，更是在资料的整理、撰写中得到了很好的锻炼与提高。二是在藏品赏析部分，推出了作品加配诗文的形式，这更是常素霞馆长在筹备丛书之始便精心策划的。中国是诗歌的国度，无论是诗经、楚辞、汉赋，还是唐诗宋词均为中国传统文化中的精粹。但随着快节奏生活和外来文化的冲击，中国的诗歌文化渐行渐远，如何让诗的生活重回故里，在当代生辉，让诗的境界、诗的梦想展翅高飞，这也是我们文化工作者的责任和使命。此次我们诚恳地邀请一些博物馆志愿者中的诗词爱好者，为作品配诗文，旨在使读者在欣赏精美的工艺精品佳作的同时，能够重新感受中国传统诗歌文化带给我们的宁静、悠远、馨香与情趣。

　　我们深知，前人创造的艺术流光溢彩，今人的传统工艺成果依旧灿烂辉煌。虽然世事变幻，社会的审美取向已发生了变化，但是传统艺术是有价值的，民族精神是有生命力的。只有加深对艺术与精神的感悟，才能真正领悟其永恒的魅力。让我们大家共同努力，始终保持那颗为传统艺术而跳动的心灵，积极探索寻找人类文化之根脉，关注中华手工，并使其发扬光大。

<div align="right">编　者
2012年8月</div>